基础造型教学·色彩
Basic Form Design Instruction · Color

路家明 编著

中国建筑工业出版社

图书在版编目（CIP）数据

基础造型教学·色彩/路家明编著. —北京：中国建筑工业出版社，2010.12
ISBN 978-7-112-12716-0

Ⅰ.①基… Ⅱ.①路… Ⅲ.①色彩学 Ⅳ.①J063

中国版本图书馆CIP数据核字（2010）第238050号

责任编辑：李晓陶
责任设计：陈　旭
责任校对：王雪竹　张艳侠

基础造型教学·色彩
路家明　编著
*
中国建筑工业出版社出版、发行（北京西郊百万庄）
各地新华书店、建筑书店经销
北京嘉泰利德公司制版
北京中科印刷有限公司印刷
*
开本：880×1230毫米　1/16　印张：7　字数：236千字
2011年1月第一版　2011年1月第一次印刷
定价：48.00元
ISBN 978-7-112-12716-0
　　　（19969）

版权所有　翻印必究
如有印装质量问题，可寄本社退换
（邮政编码 100037）

序

艺术设计专业基础教育教学宗旨的设定关系着人才培养规格的定位,以及适应社会需求的判定。自 20 世纪末至 21 世纪初以来我国各相关院校围绕着设计学科的整合,都在不间断地尝试着艺术设计专业基础教学的改革与实践,虽各有论道,求同存异,但这期间的艺术设计专业基础课程均已改变了素描与色彩"大一统"的传统模式,向着强化艺术与设计观念和彰显应用艺术属性特征的教学理念转换。

多年来教学实践证明,转变了教育教学观念之后的设计学科基础教学,强调艺术感受与美的构成法则固然重要,但酝酿其形式规律或主观意念表达之过程更显得可贵与必要。这一过程摈弃了传统的单纯求"型、光、色"一般规律之感性培养,更注重激励学生在不同训练课题构思中充满着无制约的发散想象与思维活跃,使得学生享乐于主观创意的轨迹之中。而在教学过程和所取得的成果之中包含着艺术与设计观念、设计概念要素,也贯穿着思维方法与工作方法的训练。

本书的出版,也让我们深感教师作为设计教育教学改革、研究、实践的主体而言,在教学各环节中的作用至关重要。如教学理念、知识结构、课程设计、教学组织、职业素质,以及教师自身的魅力等。

作为同仁、同事,我十分敬佩本书的作者路家明老师在由传统的工艺美术教育转型至现代艺术设计教育 20 余年经历中的忘我之作为。拜阅此书,不仅仅感叹我国设计教育的深化改革的成果,也感悟了作者对设计教育人才培养宗旨的认知,乃至教育者所具备的责任和职业精神。

天津美术学院设计艺术学院院长　李炳训
2010 年 9 月于津

前　言

对于艺术设计专业基础课教学研究与探索是目前大家比较关注的课题，基础课与专业课如何衔接、过渡、延伸始终是问题争论的焦点。我认为重要的是教学理念、教学内容、教学可操作性及教学效果的潜在实质问题的落实，如果不认真解决，任何形式上的教学变化都只是空泛的理论。而当今的课程建设与调整又以教师的知识结构能不能适应教学实践，这种机制能不能充分发挥教师的个人潜能为基础，教学不是流水线一样的生产模式，教师要进行的是个性化教学探讨。在教学过程中，我们逐步发现要想摆脱自己存在的困惑和矛盾，就必须从课堂做起，态度明确，头脑清晰，带着问题重新审视、反思艺术设计专业到底需要什么样的基础教学，在此，学院给我们提供了很好的平台和空间。我以"设计艺术学科基础造型研究与实践教学"为课题，集中进行了基础课的个案教学实践；在研究过程中阅读了有关论著，收集大量教学资料，并及时了解当今国内外高等艺术院校基础教学的发展动态，整理了具体详实的教学笔记，对很多理性化的概念有了普遍意义的理解。如何把概念性课题设计转化为可操作实施的令视觉信服的课题作业，这是课程的重点，只有这样才能反映课程的全部内涵，这是检验教学效果的关键。我尝试着先自己徒手完成这些命题，然后在教学实践中与学生共同体验这些课题内容，在设计专业的一年级基础课教学中，坚持以写生训练为平台，引导学生从感性出发，以客观自然为源泉，启发学生的创造性思维，主动大胆地对物象进行表现。基础造型教学作为艺术设计专业的基础有其自身的规律和特性，把相关的课程内容打通，相互融合，通过感性的课题训练带动理性思维，反之再用理性引导感觉。把过去的分段式、分课式教学模式融为一体，把形态研究以素描的形式并和色彩、材料表现等内容一起，以不同的课题进行综合教学，还原为基础造型课，这之间的相互衔接不断演变和深化，由浅入深，循序渐进地转换，从而完成艺术设计的基础造型训练。学生们都很用功，使出了全部精力，在原有的基础上大大地跨越了一步。

需要特别说明的是书中选用的学生作品图例全部是天津美术学院设计艺术学院一年级学生们与我在课程教学实践中完成的课堂作业，这是本书最大读点之一，同时也是我的教学状态的真实反馈，作为指导教师非常感谢我的学生们，这其中凝结的心血只有经历才能体会。由于个人能力和水平的局限，在课题的组合和内容安排上也许会越界，也许会有很多不成熟之处，有待专家指导，抛砖引玉，衷心欢迎广大读者提出宝贵批评意见。

路家明
2010年6月于天津美术学院

目　录

序 …………………………………………………………… 003

前言 ………………………………………………………… 004

教学的语境与理念 ………………………………………… 007

课程的设置与要求 ………………………………………… 009

课题的内容与进程 ………………………………………… 013

 第一节　色彩原理 …………………………………… 013

 第二节　写生色彩 …………………………………… 020

 第三节　归纳色彩 …………………………………… 033

 第四节　主观色彩 …………………………………… 043

 第五节　理性色彩 …………………………………… 052

 第六节　象征色彩 …………………………………… 060

 第七节　感情色彩 …………………………………… 068

 第八节　综合材料 …………………………………… 078

教学的反馈与启示 ………………………………………… 094

结束语 ……………………………………………………… 111

作者简历 …………………………………………………… 112

教学的语境与理念

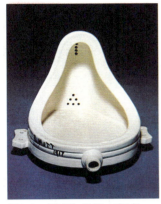

图1-1 《喷泉》 杜尚 1917年

基础造型教学是设计基础的必修课,基础造型训练的内容包括形态、色彩与材料。

课程可分解为相互链接的不同课题,通过课题带动教学研究与发展,以课题的形式确定并进行授课。作为基础造型研究与教学,不能延续学前的教育模式,继续研究最基本的所谓造型的基础,而应作为"基础造型学科"进行专业性的研究与教学;这就需要重新定位,站在一个新的平台,进入一个新的状态,融入一个新的语境,转换新的理念,为艺术设计专业的学习打下坚实全面的基础。

1. 目的性:通过基础造型的研究与教学激活学生的艺术与设计的才能,帮助学生有针对性地由基础造型训练向专业学习转换,从而进入艺术与设计的学习状态,并教授学生掌握必需的基本技能以及基本原理,使脑的思维能力、眼的观察能力、手的表现能力得到综合发展。

2. 审美性:通过各种有效的基础造型训练改变学生审美品位,增加必需的艺术修养,掌握各种形式美感法则及艺术规律,使学生擦亮眼睛,对艺术与设计有一个清晰的认识,从审美角度审视艺术与设计,从文化角度感受艺术与设计,把对美的判断建立在具有综合教育基础之上。

3. 思辨性:把对客观对象的感性认识通过直觉的感受上升到理性的思维阶段,使其明辨并进行分析、综合、判断和推理。所以说基础造型的教育与研究是自然世界给予我们的感受与反馈,而这种视觉传达的感受与反馈是通过思辨的方式来决定造型训练的最终效果能否升华。

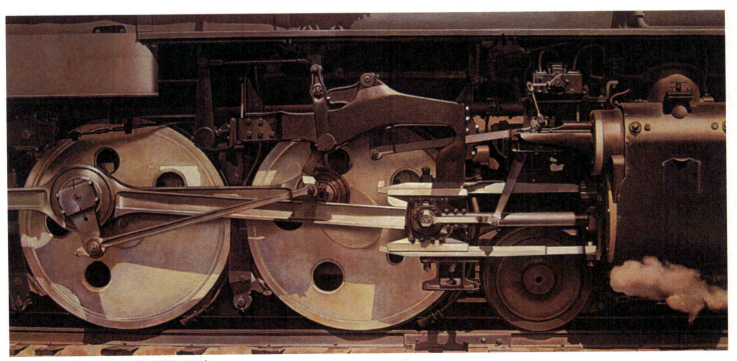

图1-2 《滚动的力量》 查尔斯·谢勒 1939年

4.经验性：在训练中既要注重演变的过程，还要重视技巧掌握和运用，必须通过技术的传导作用才具有更加感人的力量，只有通过塑造可视的视觉图像，才能充分体现对课程深入的程度和结果，所以说基础造型训练不仅仅依靠思辨，还要培养学生通过实践的感受所获得的知识与经验。

5.创造性：充分发挥学生的创造力，这是在教育过程中始终贯穿的，它的意义不仅仅在于任务或技术方面的训练，而是在于全面发展、充分发挥学生的个性才能，从而使学生清晰认识自然世界的可能前景，在继承传统不断扬弃的基础上，更满怀激情地创造一个新的主观世界。

总而言之，色彩又是基础造型主要教学内容之一，作为训练的手段与方式，在研究色彩的演变、发展及不断完善的过程中，以客观物象的自然色彩作为研究的源泉，不单纯追求客观自然色彩的如实再现，而是把研究客观物象自然色彩作为起点，获取自然物象的内在本质规律，从而超越客观外在表象色彩变化，进行主动的认知和大胆的创造。

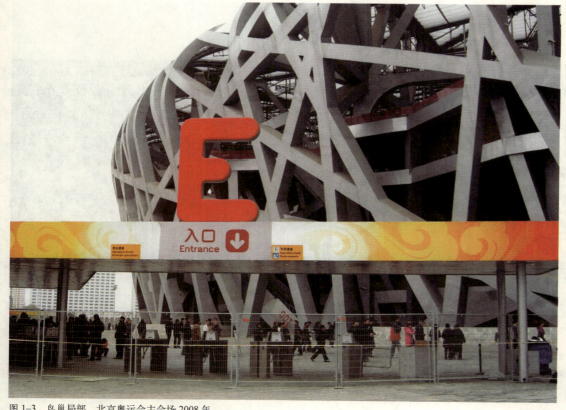

图1-3　鸟巢局部　北京奥运会主会场 2008年

课程的设置与要求

基础造型教学的主要内容，包括由自然形态向设计形态转换，由自然色彩向设计色彩转换，由实用材料向表现材料转换。几年来，我们通过大量的教学实践，把素描课程教学内容设置为：形式法则、具象写实、结构解析、意象变异、抽象组合、创意联想、个性表现、综合练习。色彩课程的教学内容主要设置为：色彩原理、写生色彩、归纳色彩、主观色彩、理性色彩、象征色彩、感情色彩、综合材料等几个主要课题内容。每个课题都是有重点地分解训练和理性的研究，课题的纵向是递进的，相互关联的，而且逐渐深化的；课题的横向发展为多元的、素质化的。每个课题都包含形式规律及色彩原理，而且素描和色彩课程的课题内容又是相互对应连接的，色彩是素描的延伸，又是造型能力的综合体现及全因素的。

基础造型训练图表

课程	课题一	课题二	课题三	课题四	课题五	课题六	课题七
素描	具象写实	结构解析	意象变异	抽象组合	联想创意	个性表现	肌理与材料
							形态与材料
色彩	写生色彩	归纳色彩	主观色彩	理性色彩	象征色彩	感情色彩	色彩与材料
							观念与材料
材料							装置与材料
							设计与材料

课程的设置是一个引发点，引导学生将其扩展和延伸。在作业的布置中对学生明确教学设计和要求，阐述课题的基本概念和内容，由教师提出限定性的多种具体条件，确定主题、性质及方式等要素，再由学生自行选择完成作业。要求学生通过课题作业练习，用自己的思维能力表现个性化的图式，避免程式化和概念化的表现方式，在观察、发现、分析过程中获得自己的视觉语言。每个作业提供给学生是一个具体写生对象，可以是人物、静物、景物、植物，可以是一个抽象概念，也可以自由命题表现对象，由学生自由选择，但必须体现规定的具体要求。对于作业完成的态度不仅要用手完成，还要用心完成，首先使学生明白，通过做作业能获取的收获就是最好的作业。必须投入完成每一个课题作业，既要体现由知识转化为方法与具体的效果，又要体现习作生成、发展、深化的演变过程，这样可以具体反映出学生对课题进程的理解。

图2-1　韩乐　学生作业

图 2-2 马眉 学生作业

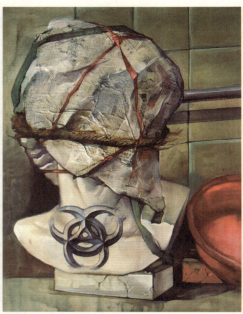
图 2-3 象征色彩 学生作业

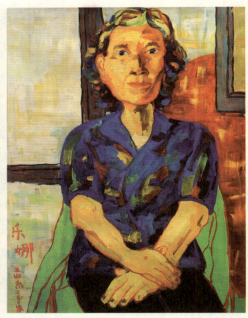
图 2-4 感情色彩 乐娜

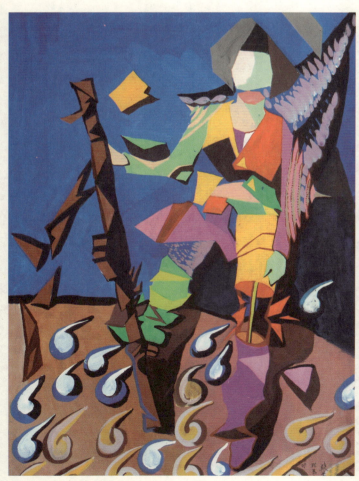
图 2-5 主观色彩 张芳芳

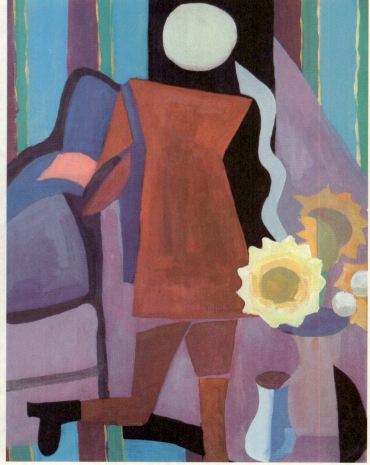
图 2-6 理性色彩 鲍文芳

基础造型教学·色彩 | 011

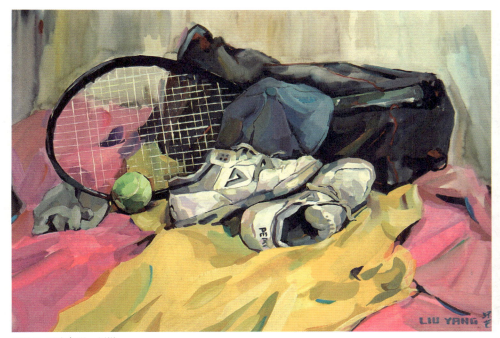

图 2-7 写生色彩 刘洋

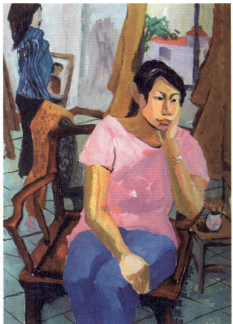

图 2-8 归纳色彩 李维淑

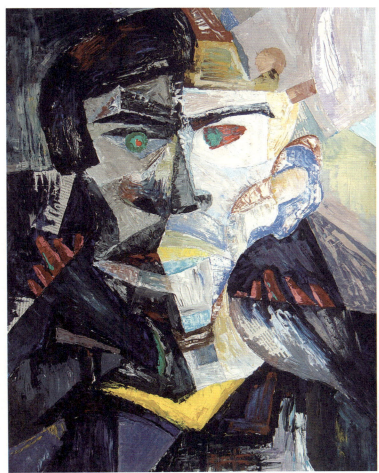

图 2-9

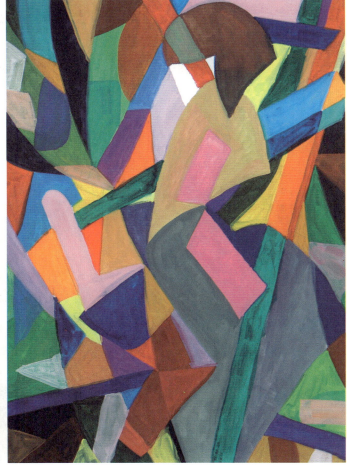

图 2-10 理性色彩 符颖霖

图 2-11 综合材料 李函静

图 2-12 归纳色彩 李倩

图 2-13 纸材拼贴 田艳美

图 2-14 写生色彩 李汉林

课题的内容与进程

第一节　色彩原理

课　　时：8课时

课题阐述：色彩的发展和基本规律，即色彩原理。使学生了解西方从古到今及近现代色彩的发展：从原始时期，古希腊到印象主义，后印象主义到后现代主义时期色彩艺术的发展；东西方色彩比较，色彩对当代设计的影响，解析大师艺术作品及现代设计作品。讲授色彩基本原理和规律，如色彩基本概念，色彩的配色，色彩的对比，色彩的协调，色彩的空间效果，色彩与形状的关系，色彩的联想等。

教学目的：学生入学前曾进行了大量色彩写生练习，凭感觉作画，理论上缺乏梳理，因此需系统讲授色彩基本理论知识，通过理性思维认知色彩规律和色彩基本原理，为后置单元课程训练作前置准备。

课题重点：色彩的基本常识及色彩的对比与调和关系。

教学要求：从理论上了解色彩艺术史；色彩的基本概念；理解色彩的各种要素及对比及调和关系。

课题作业：1.思考题：概述色彩的基本原理。2.分解练习：根据色相、明度、纯度、冷暖、面积对比与协调关系，利用纸材徒手拼贴大师作品。工具：纸、笔、颜色。

教学方法：多媒体授课，结合大量图像加深对色彩概念、理论的理解，课堂习题辅导，推荐阅读书籍《色彩艺术》约翰内斯－伊顿著，《西方现代艺术－后现代艺术》葛鹏仁著。

课题访谈：如何理解课程之间的相互越界？

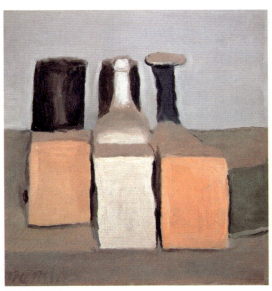

图 3-1　莫兰迪

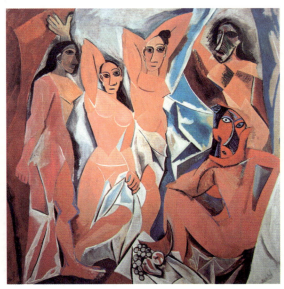

图 3-2　毕加索

答：艺术之间的相互"越界"是当代艺术发展的趋势，也是当代教学的发展方向；课程之间须相互吸收融合，改变过去互不关联的状态，只有旧的秩序被打破，才能建立新的秩序，形成新的突围，从而达到新的和谐。色彩与色彩构成课之间的相互影响也是必然趋势，打破课程的严格界限，为了共同的目的进行必要的整合；能否整合，目前尚无定论，有待专家论证，由于个人能力和水平限制无法完成。如单纯延续传统写实色彩写生训练是不能适应当今设计基础的需求，但我想吸收两个课程的特点和内容，通过色彩课程形式带动对色彩构成原理的学习。我们目前理解的色彩构成是作为设计基础课程，是由过去的三大构成派生出来的。色彩课是过去造型基础的训练内容，重写生、表现和感受。前者偏理性，后者重感性，重实训，用相关的构成理性知识指导色彩训练，使感性与理性相互结合，在色彩课程渗透色彩构成原理，但又有所偏重，不能面面俱到，通过生动而感性色彩写生训练进行反馈，做到你中有我，我中有你。当今色彩构成理论如作为独立色彩学理论研究当无可厚非，但作为设计的基础课教学还需发展，如何把深奥的色彩学理论简单化、通俗化、适用化，使学生便于理解、消化，通过感性化的色彩训练提高综合造型能力。我想这样才能适合当今美术院校学生的特点。

学生们在入学前为了应试凭直觉的感受画了大量的色彩写生练习作业，缺乏系统造型理论的支持，画到一定程度很难有深度和质的飞跃。考进大学后进行系统的训练，首先强化对色彩理论知识的普及，如古今中外造型史的发展及每个历史时期形态的特点，它的代表作品和艺术家。这时利用收集的大量资料通过幻灯的形式给学生看，给学生增加信息量，学生们看后感觉很兴奋，很新鲜，很有兴趣，以开阔学生的大脑思维和想象力，觉得色彩并不是考学前的单一写实模式；再有给学生讲解色彩研究基本规律，这就需要把传统的构成课进行改良，结合大师作品进行授课，如何通过自然色彩寻求主观色彩的表现，并进行提炼、归纳。这个单元不能等同于构成课不展开练习，它强调实训性，使学生掌握最基础的原理并能实际应用解决问题，在以下的课题完成过程中如何把学到的理论知识渗透到学生的作品上，这才是问题的关键。

图 3-3　查克·克罗斯

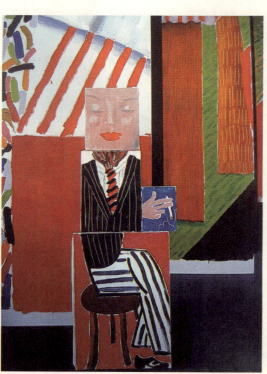

图 3-4　霍克尼《艺术家礼物》1983 年

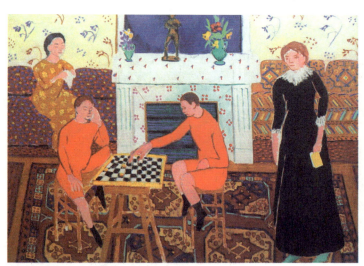

图 3-5　马蒂斯《下棋》1905 年

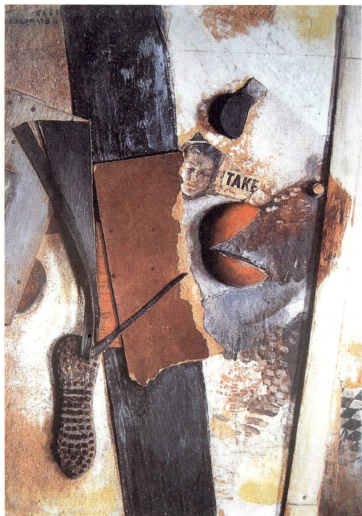

图 3-7　施威特《取》1943 年

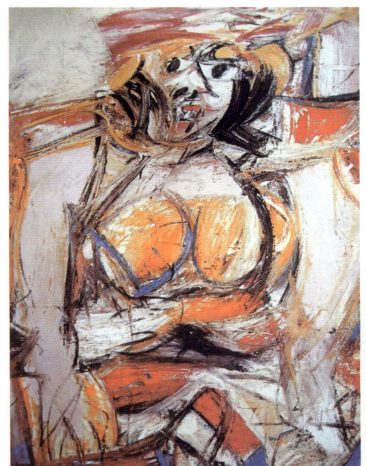

图 3-6　德·库宁　1952 年

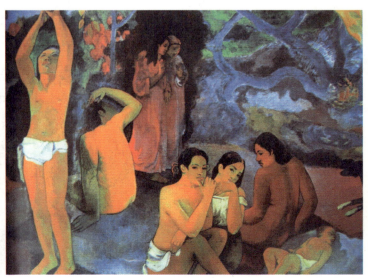

图 3-8　高更《我们来自何处》局部　1897 年

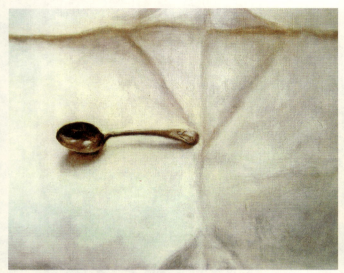

图3-9 阿列卡《萨姆的匙子》1990年

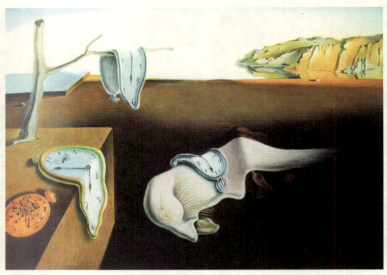

图3-10 达利《记忆的永恒》

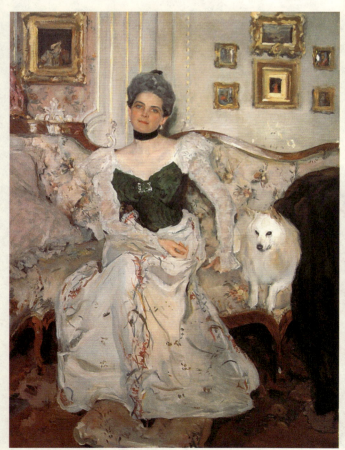

图3-11 马利亚温《农妇》1900年

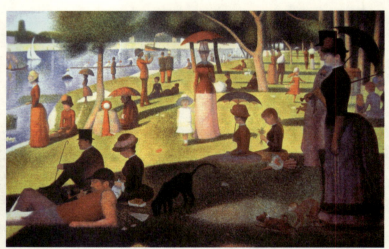

图3-12 修拉《大碗岛的星期天》

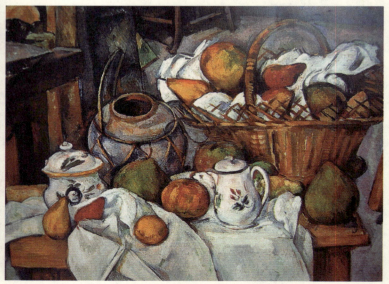

图3-13 塞尚《静物》1890年

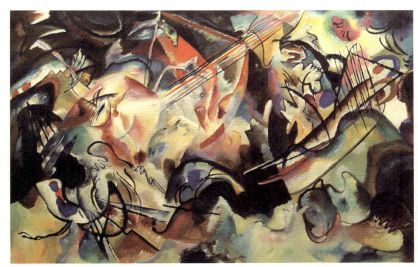

图 3-14　康定斯基《旋律》1913 年

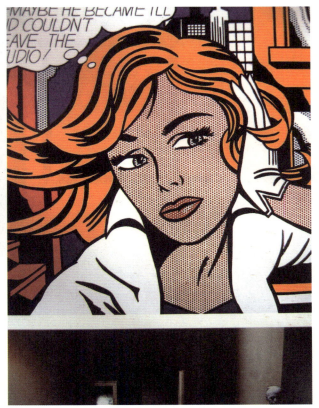

图 3-16　罗·利希腾斯坦《女孩肖像》1965 年

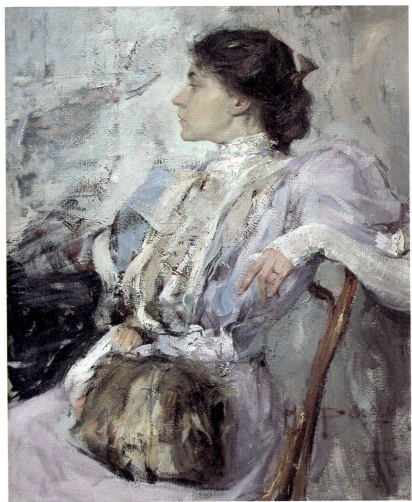

图 3-15　费欣《无名女郎》1908 年

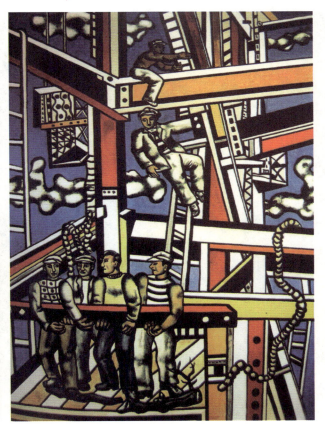

图 3-17　莱热《建筑者》1950 年

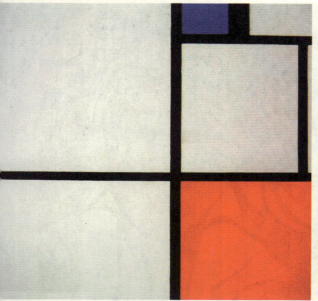
图 3-18　蒙德里安《作曲》1921 年

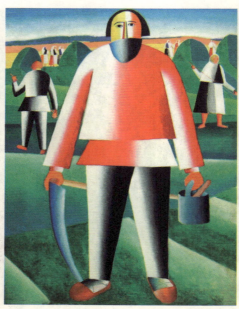
图 3-19　马列维奇《收割》1921 年

图 3-21　鲁·杜曼斯《眼睛的诊断》1992 年

图 3-20　马尔蒂斯《飞蛾》1960 年

图 3-22　杜布菲《公共艺术》1984 年

图 3-23 罗·凡·德尔威顿《肖像》14 世纪

图 3-24 阿尔玛·泰德玛《眺望》1895 年

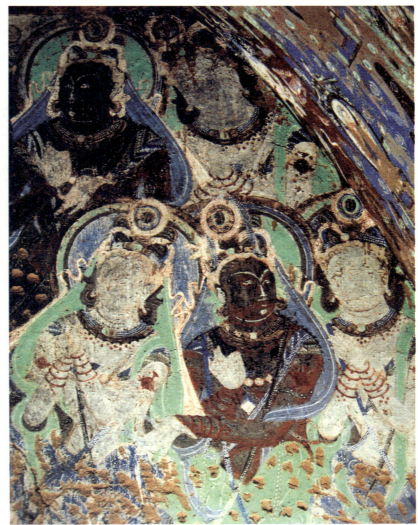

图 3-25 敦煌石窟壁画

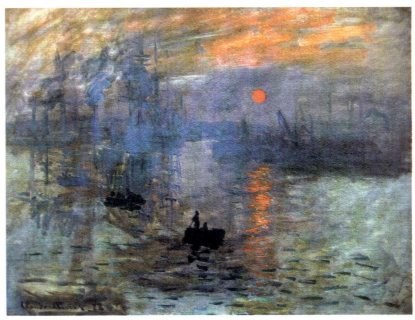

图 3-26 莫奈《日出》1872 年

第二节 写生色彩

课　　时：24课时

课题阐述：色彩的再现和写实能力的训练，即写生色彩。在写实的基础上对以前所掌握的准确性的自然过渡，面对客观自然物象传授给学生对色彩观念的重新理解和认识，如色彩与光、色彩与环境、色彩与形态、色彩与空间的关系，并能掌握各种基本色彩表现的技法及深入塑造物象的能力。

教学目的：通过写生掌握色彩基本知识，面对客观物象培养敏锐的色彩感觉，训练学生用色彩再现客观物体的造型能力。

图3-27　写生色彩　翟成林

课题重点：掌握色彩的冷暖、色相、明度关系和色调、色块的组合，学会色彩的基本塑造能力。

教学要求：写生色彩是与素描课的具象写实课题相对应的，写生色彩训练要求学生在固定光源下真实地再现客观物象的立体形态、空间，及固有色、光源色、环境色的色彩关系，要求准确表现客观物象的色彩感觉，不要求刻画细节，追求大的色彩关系。深入塑造形、体、空间、环境、质感等，并掌握各种写实的绘画表现技巧。

课题作业：1. 不同调性的静物写生；2. 不同质感的静物写生；3. 人像写生。工具：纸、笔、颜色。

教学方法：利用多媒体课件针对"写生色彩"课题内容讲解：如色彩观察方法和表现方法结合范图进行解析。根据课题要求教师摆静物和学生自己摆静物相结合，如不同色调，不同色块形状、肌理变化的，甚至不同主题内容的静物组合都会使学生产生极大兴趣。教师的动手改画很重要，不但言传还要身教，有时语言很难表达时，老师的几笔色彩摆在画面上，学生会茅塞顿开。大师作品参考：谢罗夫、卡洛温、萨金特、阿列卡、莫奈。

课题访谈：如何完成一幅好的具象写实的"写生色彩"作业？

答：写生练习是学生在画室训练写生色彩最基本平台，教师不但应向学生传授色彩理论的基本原理，还要教会学生睁开艺术的眼睛重新认识、感受客观物象，学会用造型语言创造具有色彩感的艺术画面，为进行创作与设计打好基础。如何完成一幅好的具象写实的色彩作品，首先要坚持构图、造型、色彩、笔法四项基本原则，这也是写生色彩表现语言的基本内容。

一、构图的原则

构图是画面的布局和形态构成关系。构图作为第一要素，首先应确定视觉中心点，即画眼，要突出主题、布局稳定、光感集中，主体物不宜过偏或过正，应考虑均衡关系，物体形状的位置在构图中都可作适当调整；画面形态的大小比例、疏密聚散、叠压分合、相互衬托、轻重虚实的对比都是要考虑的因素；要注意大的色块、结构线、黑白灰关系，总体的节奏感，面对客观物象努力去提炼有意味的结构形式，归纳出点线面的构成关系。

二、造型的原则

造型是对物象形体的塑造。作为学院教育以写实为平台的写生基础训练，把客观物象"真实"地表现到画面，塑造空间中立体形象，表现空间中形体之间的空间关系；有目的地概括形象的基本特征和比例关系；理解形象内部解剖结构，研究外部的形体结构；在造型中要重视形象的动态表现，这是形象深刻化的关键，这样使立体的视觉形象更加鲜明，个性更加突出，更具艺术的感染力。用色彩塑造形体，要协调好形色关系，形是第一，色是第二，形是基础，色依附于形。

三、色彩的原则

主要研究条件色的变化规律。色彩在绘画语言中具有独特的魅力，它虽从属于形，但有其自身的客观色彩规律，又有创造者的色彩感悟体现。作为入门者的写生色彩，以焦点透视为前提，做到光源、环境、对象、作者相对固定，注重光源色、环境色对色彩的影响作用。在写生中第一要注意色调：色彩语言的关键是色调，色彩的感染力主要体现在色彩组合的综合倾向上，通过色彩之间协调关系来表现画家的基本情调和意味。如何准确判定色调，调子的确定主要依据色度、色相、色性及光源作用等几个方面。在写生中要克服主观色调，概念使用颜色，要师法自然，从生活中获取丰富的色彩变化，这是积累色彩语汇的好方法。第二要注意观察比较：不要孤立观察对象局部的某块色彩，而是整体看色彩之间的相互关系，把看的视角放大，观察对象周围环境色彩的影响。采取相互比较的办法，比明暗、冷暖、色相的色彩变化，这样就会很快确定色彩的倾向。用色彩塑造形体要注意自然物象、画面和画家个人三者的关系。

四、笔法的原则

在学生的学习阶段要强调笔法，改变描、刷的习惯，用笔要大胆，明确肯定，画面是用笔画出来的，不是用笔腻出来的。在写生训练中，多采用直接写意用笔，厚堆与薄涂干湿画法相结合，在变化中求统一，在统一中求变化，选择适合自己的画法，自然而然地体现画家的追求，使绘画风格保持协调统一。值得强调的是我们面对真实的物象进行写生时决不是如实客观复制，应当具有视觉强度主动、鲜明的表现，绝对意义的真实是不存在的，画面真实与生活真实永远保持距离，所谓照片式的描写，根本谈不上真实与不真实，而是借题发挥，"真实"其实是另外一个层面上的概念。

我在安排这个单元教学内容的时候，最想看到的是学生们画的静物写生。教师统一的摆放静物和学生自由摆放静物结合，学生可从自己的感受出发选取最有感觉的物象，投入感情去画，画起来自然会很生动，具有鲜活的原生态自然效果。要求学生逼近对象从客观物象中寻求你要表现的色彩关系，改变过去概念的高考模式，强调大的色彩组合关系和深入逼真的写实效果。

图 3-28 写生色彩

图 3-29　写生色彩　张慧

图 3-30　写生色彩　丁晓琳

图 3-31　写生色彩　吴建中

图 3-32　写生色彩　符颖霖

图 3-33　写生色彩　唐玉婷

图 3-34　写生色彩　邱博

图 3-35　写生色彩　赵轶

图 3-36　写生色彩　李倩

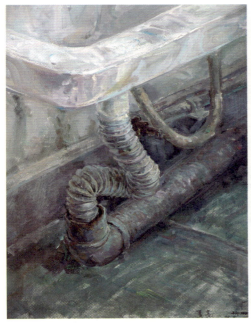
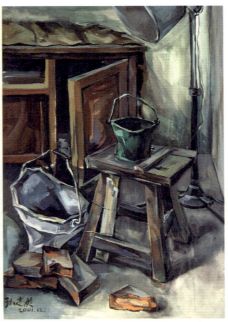
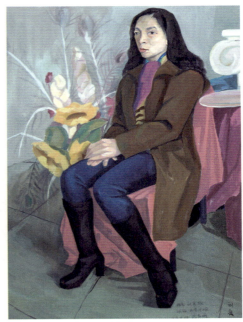

图 3-37　写生色彩　夏嵩　　　　　　图 3-38　写生色彩　孙志英　　　　　　图 3-39　写生色彩　刘彦欣

图 3-40　写生色彩　吴国新　　　　　图 3-41　写生色彩　　　　　　　　图 3-42　油画　列宾美院的女大学生　路家明　2006 年

图3-43 写生色彩 于宜农

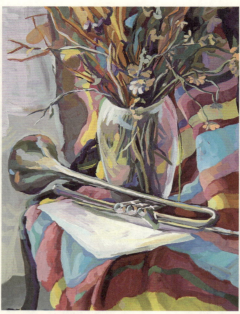
图3-44 写生色彩 李志华

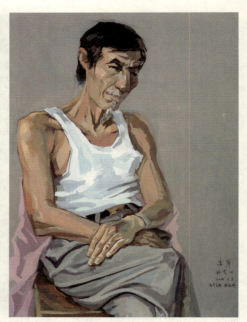
图3-45 写生色彩 李倩

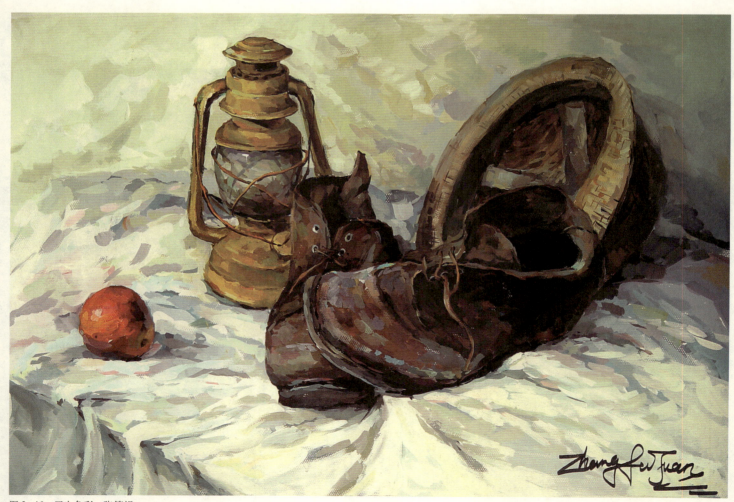
图3-46 写生色彩 张符娟

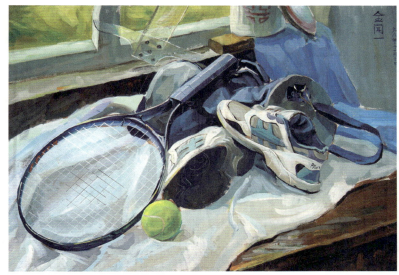

图 3-47　写生色彩　金闻一

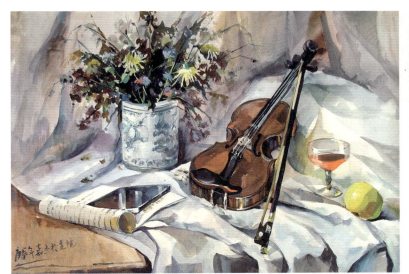

图 3-48　写生色彩　王嘉杰

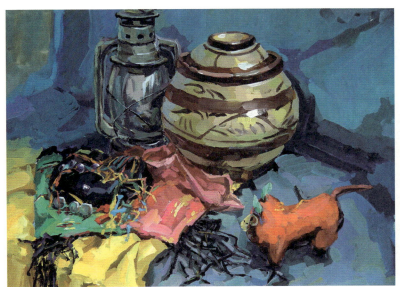

图 3-49　写生色彩　于宜农

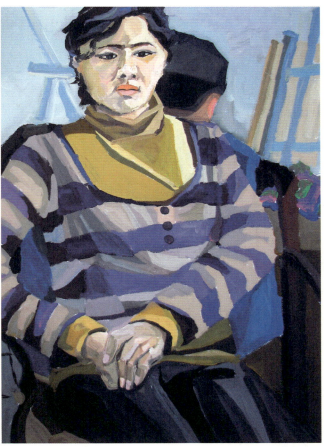

图 3-50　写生色彩　刘晓玉

图 3-51　写生色彩　张芳芳

图 3-52 写生色彩 贺阳明

图 3-53 写生色彩

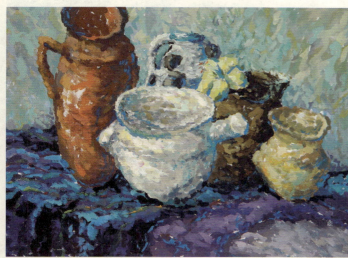
图 3-54 写生色彩 郭靖

图 3-55 写生色彩 王嘉杰

基础造型教学·色彩 | 027

图3-56　写生色彩　魏巍

图3-57　写生色彩　苏群岚

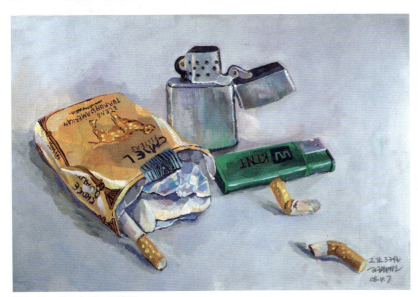

图3-58　写生色彩　王瑞明

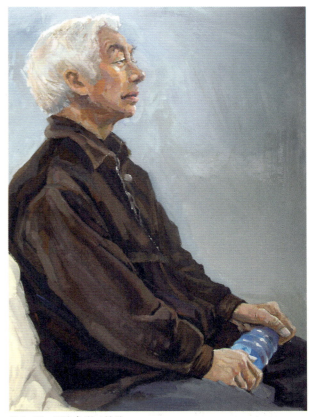

图3-59　写生色彩　吴岳

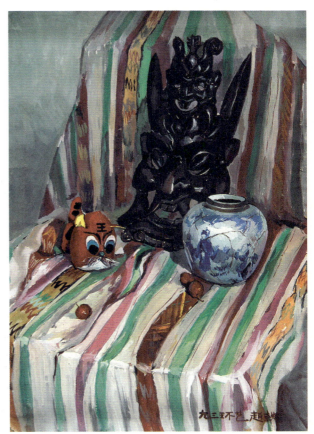

图3-60　写生色彩　赵轶

图 3-61 写生色彩　胡梦琳

图 3-63 写生色彩　赵顺梅

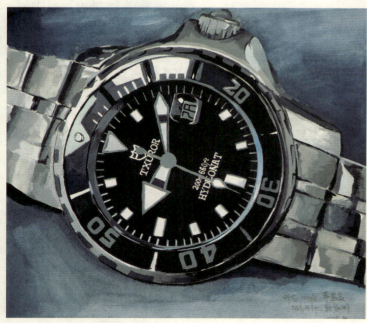

图 3-62 写生色彩　严燕美

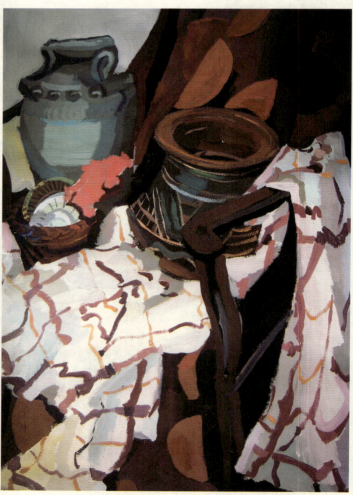

图 3-64 写生色彩　贺阳明

图 3-65　写生色彩　杨天怡

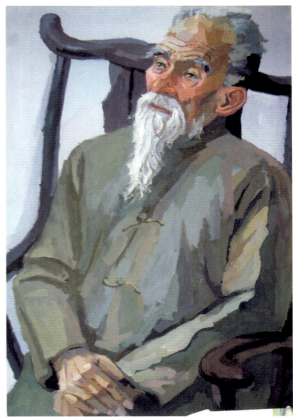

图 3-66　写生色彩　唐琳

图 3-67　写生色彩

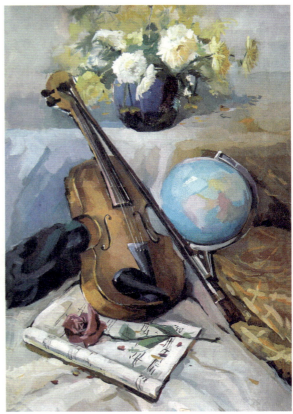

图 3-68　写生色彩　顾伟

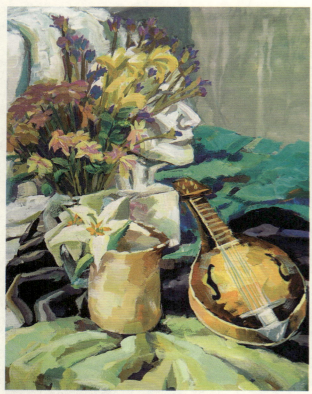
图 3-69 写生色彩 张漫洋

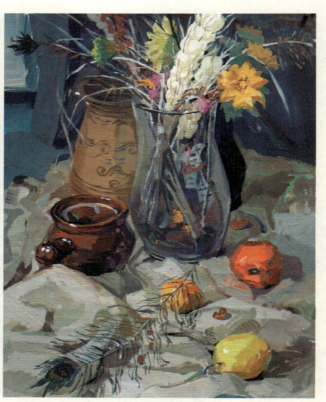
图 3-70 写生色彩 吴镔原

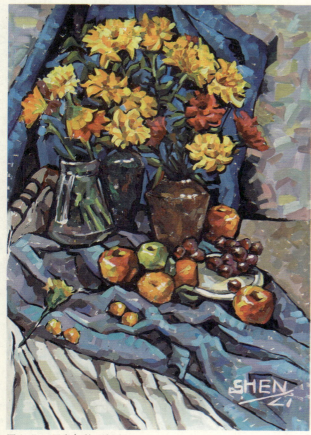
图 3-71 写生色彩 沈丽

图 3-72 鸡冠花 油画 路家明 1993年

图 3-73 晨雾 油画 路家明 1988 年

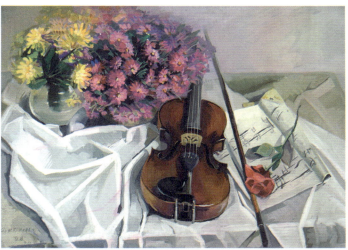

图 3-74 写生色彩 张媛

图 3-75 公元 1895 年国立北洋西学学堂招考 油画 路家明 2009 年

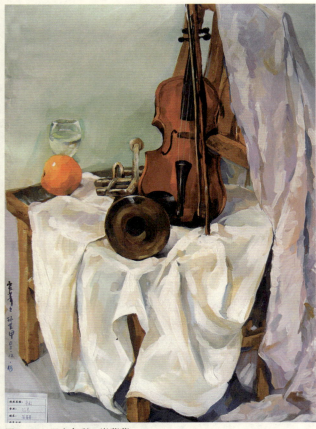

图 3-76 写生色彩 崔菁菁

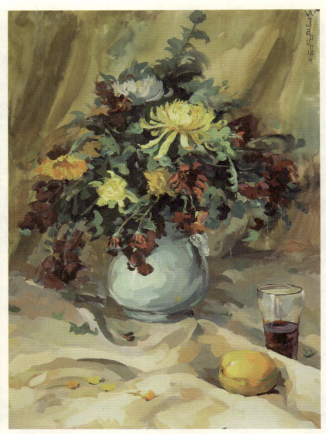

图 3-77 写生色彩 吴军

图 3-78 写生色彩 王吉文

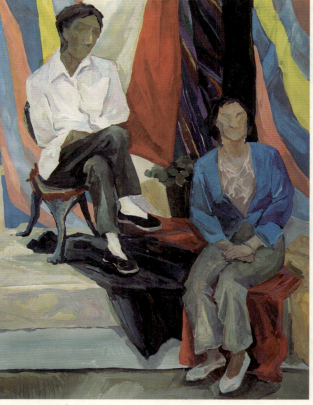

图 3-79 写生色彩 任砚

第三节　归纳色彩

课　　时：16 课时

课题阐述：色彩的归纳与概括能力训练，即归纳色彩。以自然为前提对客观色彩进行简化，进行限定色的表现能力训练，对画面的形式规律与色彩原理的认识与运用，对形态与色彩集中进行概括、归纳、整理，减弱环境色的干扰，渗透主观的色彩，理性地处理画面的色彩关系，经过组织的视觉感受是区别于装饰画的色彩效果。用色彩语言表现物象本质，重新创造在有限深度以内的色彩形式，寻找由色彩产生的对比与协调。

教学目的：把自然色彩归纳为几种色的写生方法，目的在于训练学生用极简练的艺术语言去表现自然物象丰富色彩变化的造型能力，这是由自然色彩到主观色彩的过渡。

课题重点：通过写生研究自然物象的色相、明度、纯度、色块之间的对比调和关系，运用色彩原理和形式法则的规律作意象的色彩归纳训练。

教学要求：通过写生、不改变自然物象的形态与色彩的基础，形是具象，但经过整理；色是写生色，但经过简化，形与色都不写实；不追求质感变化；与客观保持一定距离。通过感受经过理性分析和思维，以及对形式美法则的实际应用，然后对自然物象进行提炼、概括，使学生从自然形态中归纳出艺术形态的色彩秩序，使之快速进入到色彩关系的整体系统中去。大师作品参考：巴尔蒂斯、霍伯、梅尔尼科夫、贝斯特洛夫。

课题作业：1. 静物写生；2. 人物写生。工具：纸、笔、颜色。

教学方法：通过讲大课首先与学生作比较写生色彩与归纳色彩的区别。写生色彩练习是用笔触表现，而归纳色彩练习是用色块表现，不完全再现对象三维的立体空间和表现真实感，色彩的运用是作减法，限定几种色的训练。这样结合图例学生马上会明白图像的特点。课堂辅导很重要，结合具体问题综合解决，集体会看讲评。把形态、色彩、表现诸多问题整合一起，强调完整性。

课题访谈：在归纳色彩训练中应注意的关键问题？

答：不能离开感觉，不能完全用理性的方法来代替。在对自然物象进行归纳的同时，存在形式上的制约，但还要发挥主观感受和表现上的自由；每个人心灵都会异样，都有不同的特点，状态不同就会有不同的视觉倾向，在各种限定性的要求中迸发灵感。写生的过程，要意在笔先，做到大致心中有数，基本明确作画的方法和步骤。如形态归纳、结构归纳、明暗归纳、色相归纳，要有所偏重，用色的种类要有限定，注意用少的色彩画出丰富的色彩效果。既有客观的观察，也有感性的审美；主观的处理，取舍和理性的秩序排列，要特别注意色彩布局结构的疏密、松紧度，形态聚散、穿插关系，把非本质的、次要的东西作大胆概

图 3-80　归纳色彩　夏嵩

括的处理、强调、夸张，并从中抽取出主要的颜色加以组织，在不同的审美意识中表现出不同的意境、旋律和色彩情感节奏的画面。

问：你曾在俄罗斯列宾美院学习，强调画面的构成感和装饰性追求唯美倾向是当今列宾美院色彩教学的特点之一，针对归纳色彩课题能否借鉴？

答：是的，包括写生色彩课题和归纳色彩课题完全可以借鉴。我在上课时会给学生看很多这方面的资料。这种抒情的装饰味多少也受到俄罗斯"艺术世界"流派影响，这种画风的构图强调凝重稳定，把形式因素放在首位，重视形态构成关系，强调大的色块对比，"先形式后形象"；在造型上追求古典的静穆、平和，虽然是写实的形态，但形象已不是很立体，追求平面化和概括性，强调轮廓的简化和设计的痕迹，减弱具体形象个体塑造，注重整体形象。色彩要求画面含蓄，保持沉稳、典雅，面对客观自然教授给学生对色彩观念的重新理解和认识，用色彩语言表现物象本质，重新创造在有限深度内的色彩形式，寻找由色彩产生的对比与协调。用沉着饱和的色彩变化与黑白灰等中性色彩搭配形成组合关系，在和谐的色调中赋予画面色彩表现力。要求学生利用固有色的变化，注重大的色彩和黑白灰关系，减弱局部的冷暖变化，用色彩表现微妙形体过渡关系，不要求大面积使用纯色和跳跃而刺激的色彩和色调，把各种传统古典技法运用到课堂习作中去，画面保持流畅，笔触追求轻松自如的效果，反对强烈的张力表现和生硬的形体塑造，反对过分笔触跳跃和颜色厚堆厚涂，控制使用白色，充分保留底色的透明感，这种探讨体现对自然的超越。

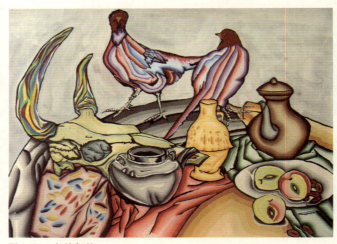

图 3-81　归纳色彩

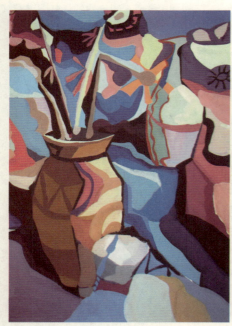

图 3-82　归纳色彩

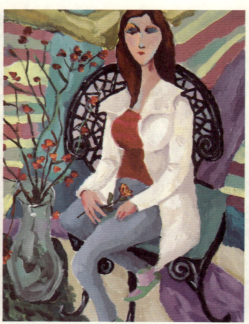

图 3-83　归纳色彩　任春元

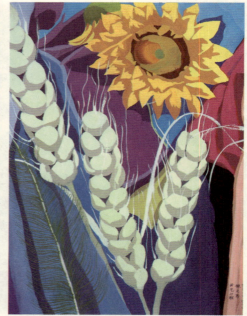

图 3-84　归纳色彩　鲍文芳

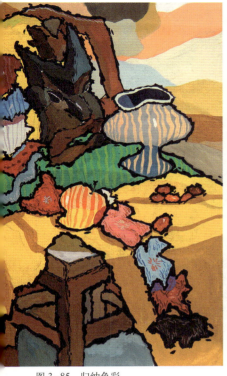
图 3-85 归纳色彩

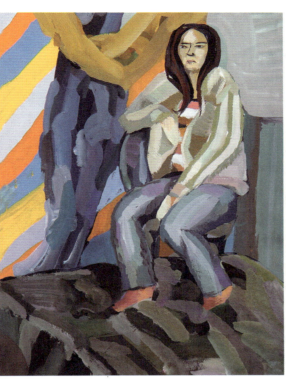
图 3-86 归纳色彩 林丽梅

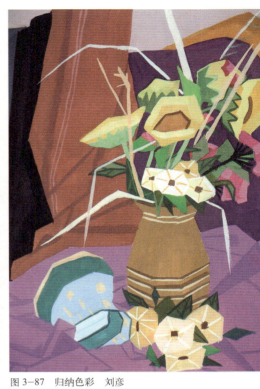
图 3-87 归纳色彩 刘彦

图 3-88 归纳色彩 列宾美院学生作业

图 3-89 归纳色彩 符颖霖

图 3-90 归纳色彩 李倩

图 3-91　归纳色彩　张笑阳

图 3-92　归纳色彩　张芳芳

图 3-93　归纳色彩　杨天怡

图 3-94　归纳色彩　王瑞阳

图 3-95　归纳色彩　李文娟

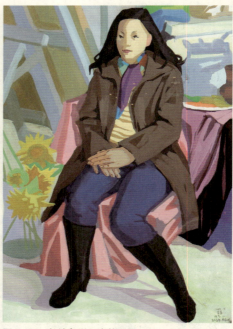
图 3-96　归纳色彩　李倩

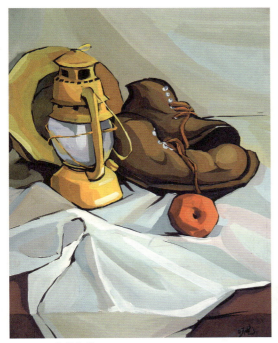
图 3-97 归纳色彩

图 3-98 归纳色彩 马眉

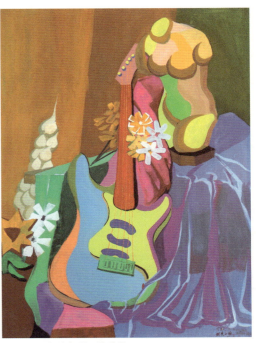
图 3-99 归纳色彩 张芳芳

图 3-100 归纳色彩 王红爽

图 3-101 油画 蕴 路家明 1990年 藏于奥林匹克博物馆

038

图 3-102 归纳色彩 唐玉婷

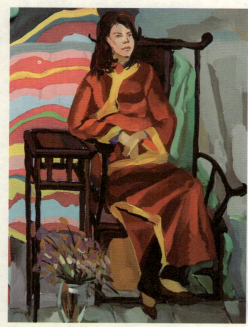 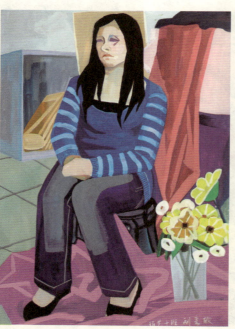 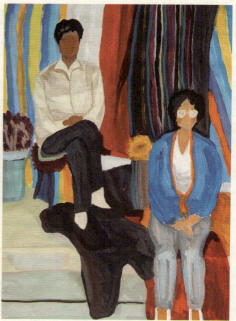

图 3-103 归纳色彩 林丽梅　　　图 3-104 归纳色彩 刘彦欣　　　图 3-105 归纳色彩 贾梦

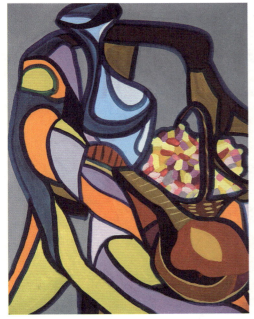
图 3-106　归纳色彩　许晶

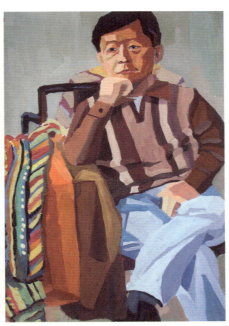
图 3-107　归纳色彩　张颖

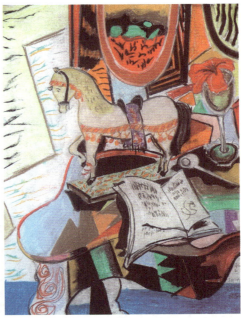
图 3-108　归纳色彩　孔然

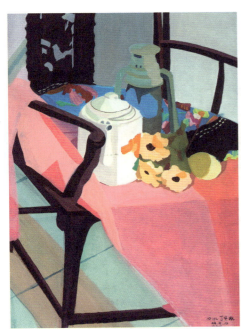
图 3-109　归纳色彩　丁晓琳

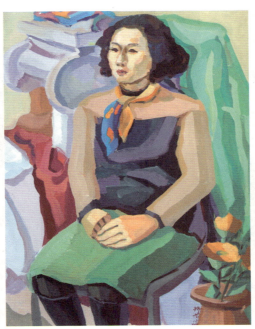
图 3-110　归纳色彩　魏巍

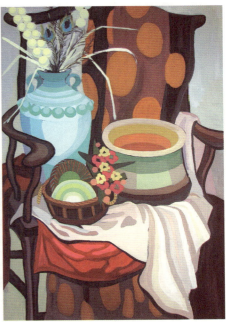
图 3-111　归纳色彩　肖倩

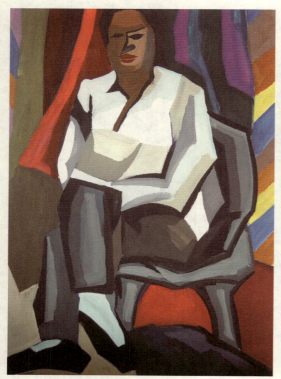

图 3-112 归纳色彩 郭红

图 3-113 归纳色彩 唐玉婷

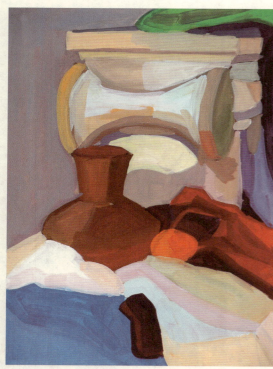

图 3-114 归纳色彩 符颖霖

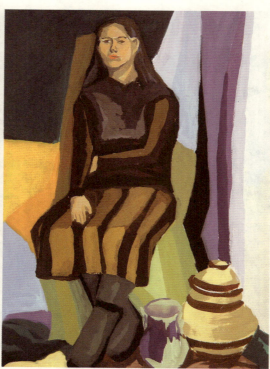

图 3-115 归纳色彩 石瑚

图 3-116 暮归 油画 路家明 1992 年

图 3-117 残雪 油画 路家明 1991 年

图 3-118 送亲 油画 路家明 1991 年

图 3-119 正月 油画 路家明 1993 年

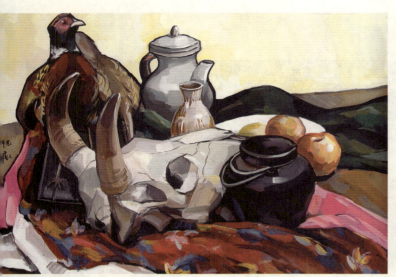

图 3-120　归纳色彩　高蓓蓓

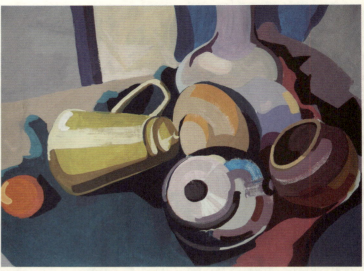

图 3-121　归纳色彩　祝鹏艺

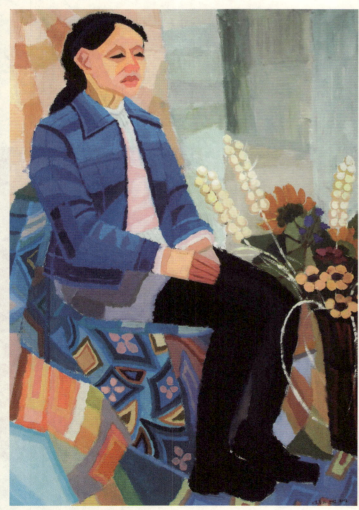

图 3-122　归纳色彩　杜佳

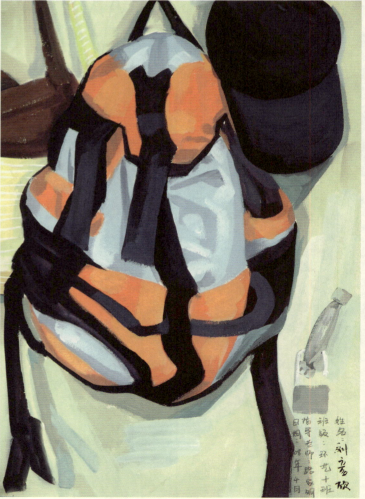

图 3-123　归纳色彩　刘彦欣

第四节 主观色彩

课　　时：16课时

课题阐述：色彩的重构与置换能力的训练，即主观色彩。通过对自然物象的感受，实现对如实再现的超越，不受光源色、固有色和环境色的影响并使色彩按一定的组合方式和规律，形成协调统一的色彩关系，使自然物象的形和色得到彻底解放，不但变体，还变色、变调，结合形态的转换从知觉的体验中用色彩语言再造主观色彩世界。这是色彩观念的根本性突破，必将带来全新的视觉形象。

教学目的：在写生基础上，从主观感受出发，面对自然物象选取自己所需的形象信息，避免盲目模仿再现地照抄，进行形态、色彩的重构，同时在教学中渗透画面构成意识，使主观意念得到充分地展现，使色彩获得了最大限度的表现力。

课题重点：自然物象的形态与色彩的解构与重组和画面构成关系。注重自己的主观感受，寻求具有个性的色彩语言符号，完善与学生心灵相和谐的表现形式。

教学要求：主观色彩与素描的意象变异课题是相对应的。面对自然物象写生，在观察、感受的同时以自然物象作参照，与自然物象不能完全一样，区别自然真实与艺术真实本质意义，可以改变原来自然色彩的基础，根据画面需要主观地构建色彩关系，强调色块对比关系，继续大胆作形态的意象处理。虽可变色、变形，但不能抛弃自然物象基本状态，追求二维或二维半空间关系，通过画面的前后层次的重叠与错落，穿插与对应去组织具有节奏与韵律、秩序与均衡的主观画面，追求有意味的形式美感。

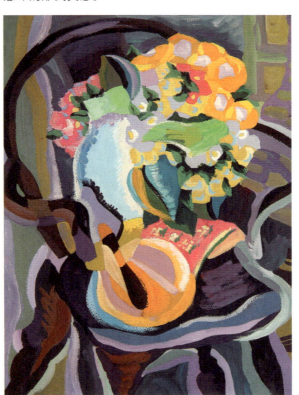

图3-124　主观色彩　吴越

课题作业：1.静物写生；2.人像写生。
工具：纸、笔、颜色。

教学方法：首先与学生强调要认真观察对象找感觉，决不能背离对象。在授课中运用比较和对应的原则，强调这个课题是与上个课题相互衔接的，色彩比上个课题更主动、更大胆，形态处理与素描课的意象变异内容相对应。针对课题找来大量相关的画册给学生解读，重要的是打开学生思路和寻找形式美的方法，鼓励学生勇于实验。大师作品参考：塞尚、毕加索、莱热、莫兰迪、勃拉克。

课题访谈：为什么说从设计的角度，以自然色彩为基础的主观色彩训练是色彩课程学习的转折点？

答：因为学生们在之前的练习基本以具象形态为基础，面对自然物象有一个明确的参照物，不需完全变形、变色，主观因素少、

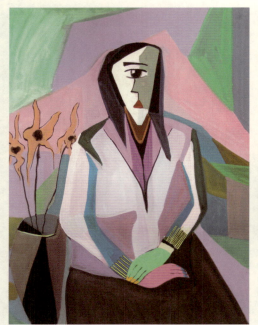
图3-125 主观色彩 李美玲

图3-126 主观色彩 王寒知

图3-127 主观色彩 肖倩

客观因素多，学生便于理解和表现；由于多年应试教育使学生养成被动的学习习惯，面对自然形态和色彩会很自然被吸引，照抄对象，当老师告诫学生要打开思路创造性组织画面，与客观对象不能完全一样时，学生会感到不知所措，无从下笔。这就需要老师的引导、启发，逐渐把学生带入状态。所以说这个课题是整个色彩课程的难点和转折点。在对自然色彩观察、感受的基础上进行主观的色彩重组和整理，通过写生对自然色彩认知和实践把视觉经验作为美的前提，指导学生进行归纳，使学生能用色彩造型去体悟与之相对应的表现形式，使学生把自己的意象感受转化为可视的视觉形象。这种以主观色彩训练的写生过程不同于色彩的写实再现，它以再创造为目的，要求学生通过视知觉运用大脑进行思考，培养学生的主观色彩意识和驾驭主观色彩的写生能力。主观色彩是写生色彩的发展和变化，理性与创造的概括，写生色彩是主观色彩的基础保证和源泉。这种以自然色彩为基础，以色彩写生为形式，通过观察感受并以色彩原理进行理性分析，进行针对性地训练，才能使学生的色彩积累和色彩修养得到质的飞跃。在这个课题中，通过对丰富的自然色彩进行整理、提炼、发展、感悟，从中发掘出精神内涵，从而超越写生色彩的表象模仿达到主动的认识与创造。使学生完成从写生色彩的一般认识和训练转化到与自然平行的再造形态和色彩，但这绝不意味着完全抛弃自然物象和色彩，而是通过形态和色彩解析与重组，完成色彩与形态的意象表达，从而提高自由驾驭色彩的写生能力。

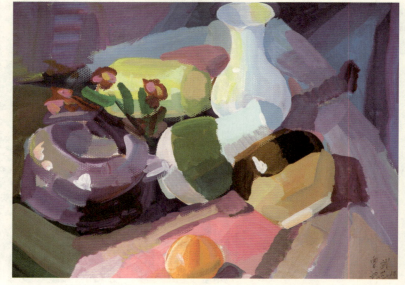
图3-128 主观色彩 曾武

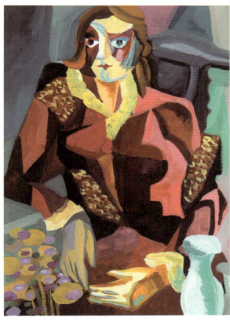
图 3-129 主观色彩 吴越

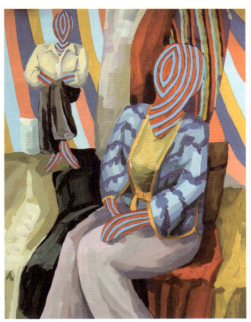
图 3-130 主观色彩 刘建年

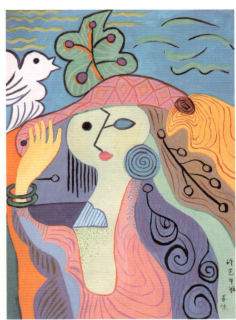
图 3-131 主观色彩 苏佳

图 3-132 主观色彩

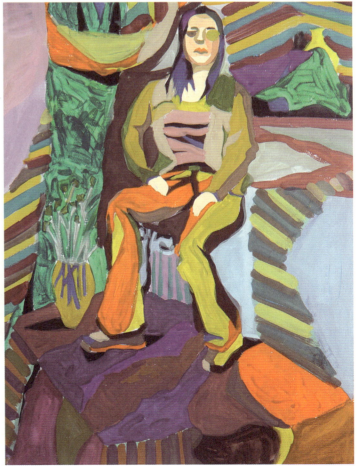
图 3-133 主观色彩 许晶

图 3-134 主观色彩 曾武

图 3-135 主观色彩 曾武

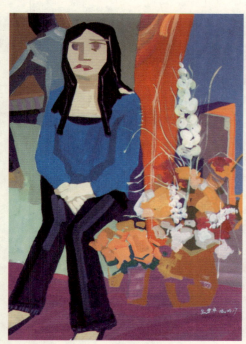
图 3-136 主观色彩 吴建中

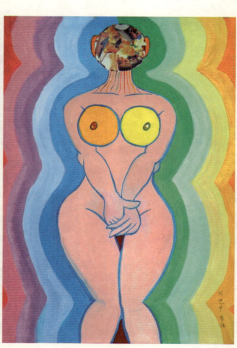
图 3-137 主观色彩 苏佳

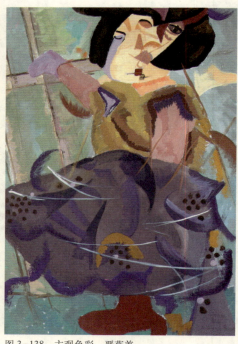
图 3-138 主观色彩 严燕美

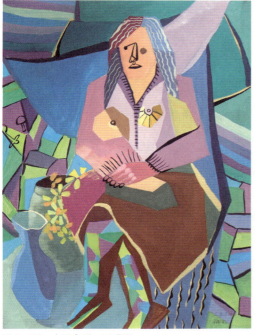
图 3-139 主观色彩　王瑞明

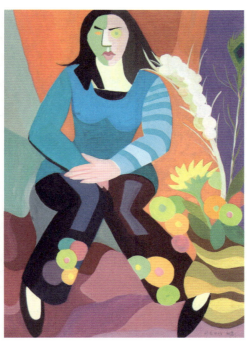
图 3-140 主观色彩　张慧

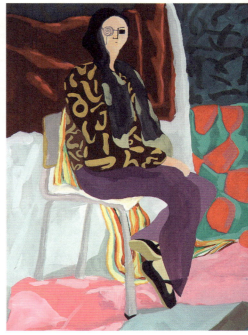
图 3-141 主观色彩　李亚杰

图 3-142 主观色彩　孔然

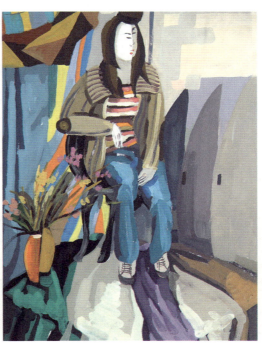
图 3-143 主观色彩　刘建年

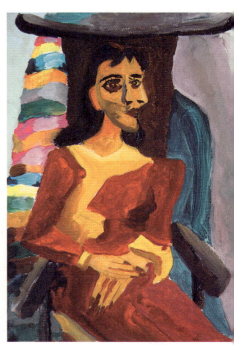
图 3-144 主观色彩　侯淑思

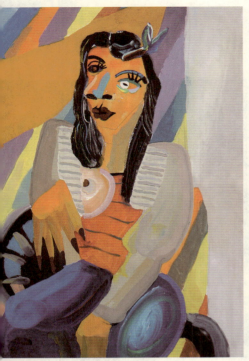
图 3-145 主观色彩 侯淑思

图 3-146 主观色彩 夏嵩

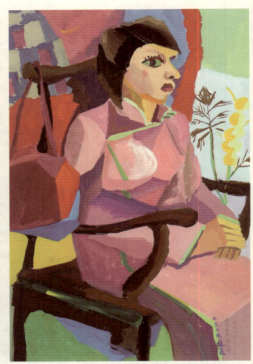
图 3-147 主观色彩 魏巍

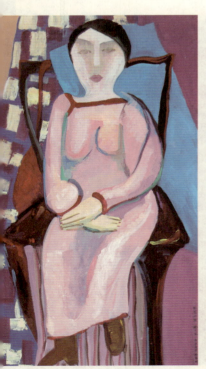
图 3-148 主观色彩 鲍文芳

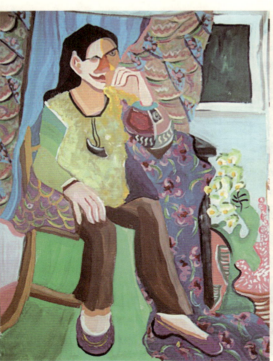
图 3-149 主观色彩 韩乐

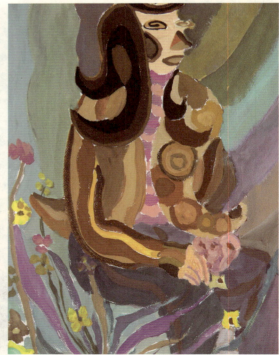
图 3-150 主观色彩 李欣

基础造型教学·色彩 | 049

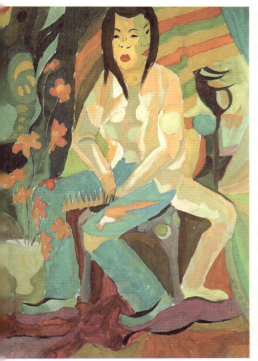

图3-151 主观色彩 胡新华

图3-152 主观色彩 吴镔原

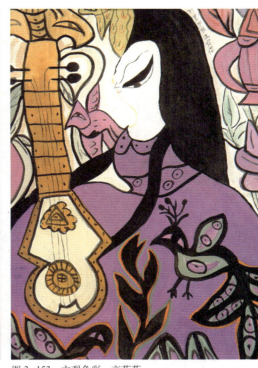

图3-153 主观色彩 高蓓蓓

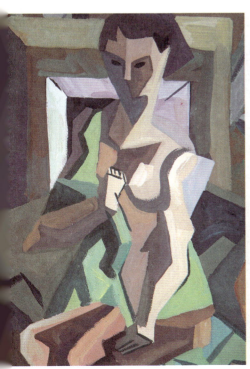

图3-154 主观色彩 吴越

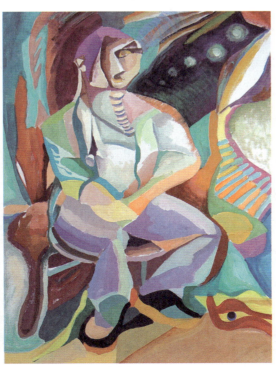

图3-155 主观色彩 李志杰

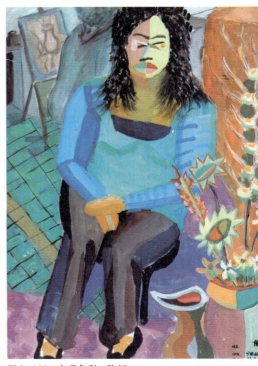

图3-156 主观色彩 陈超

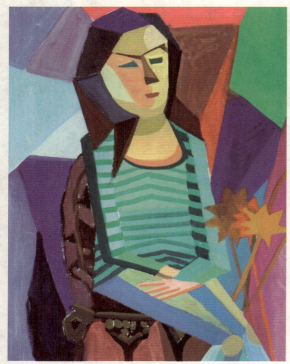

图 3-157 主观色彩　唐玉婷

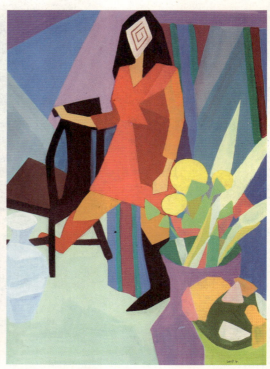

图 3-158 主观色彩　张慧

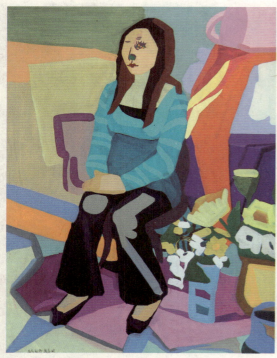

图 3-159 主观色彩

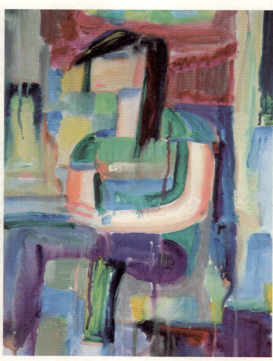

图 3-160 主观色彩　宋鹏

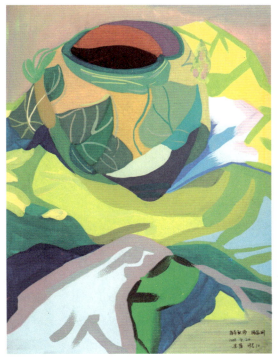

图 3-161　主观色彩　李倩

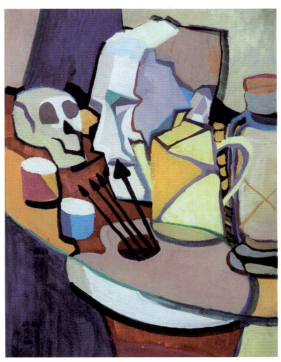

图 3-162　主观色彩　鲍文芳

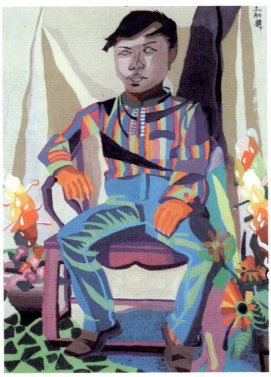

图 3-163　主观色彩　王丽辉

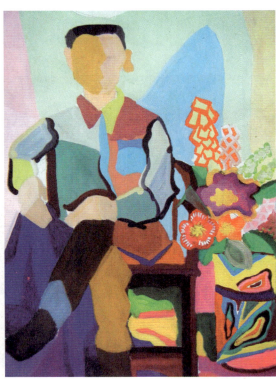

图 3-164　主观色彩　常冰洁

第五节 理性色彩

课　　时：16课时

课题阐述：色彩的构成与设计能力的训练，即理性色彩。这个训练是建立在直觉的基础上，是相对与具象而言的相对抽象，因为直觉提供与自然物象的色彩现象的直接关系，使三维空间形式趋向于平面几何的二维空间，以原色及纯色使色彩组合更具视觉冲击力，充分利用色彩的对比与调和创造出和谐的色彩效果，这个训练不能等同于"色彩构成"。色彩的表现从来没有精确的公式可提供或选择组织各种完美的色彩图画，实际上色彩是通过宽阔的空间和自由的领域去引领你发现与众不同的表现形式。

教学目的：将理性抽象的色彩理论知识融于感性的色彩写生中，提高学生的色彩综合表现力，灵活科学地运用色彩进行画面创造，使学生完成对自然色彩的完全超越。

课题重点：转变学生对色彩思维惯性，训练色彩组织的规律和方法，加强对色彩构成关系的理解，提高学生对色彩的理性思考和色彩创造的表现力，如色彩的面积、形状、秩序、空间、韵律、冷暖等色彩的直觉表现。

教学要求：理性色彩与素描课的抽象组合课题相对应，要求学生在主观色彩课题基础上更加主观，更加远离自然物象，打破写生色彩的观察方法及表现理念的约束，利用相对抽象的形态理性研究色彩，强调平面的色块、面积、几何形态的组合关系，实现从感性到理性的认知和思考，提取个人主观色彩的整体感受，进而培养学生新的色彩观察和思维方式。

课题作业：1.静物写生；2.人物写生。工具：纸、笔、颜色。

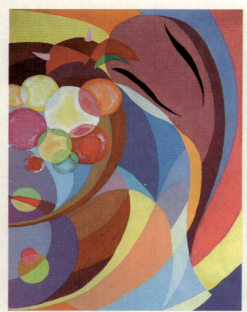
图 3-165　理性色彩　肖川

图 3-166　理性色彩

图 3-167　理性色彩　高蓓蓓

教学方法：通过模特写生和静物写生培养学生面对画面经营创造，虽远离自然物象，但还不能完全脱离自然的痕迹和生动的表现，告诫学生感觉第一、理性第二，反对千篇一律，提倡个性化追求，自我意识的主观表达，鼓励探索和创新。大师作品参考：康定斯基、马列维奇、蒙德里安、俄国20世纪初先锋派画家。

课题访谈：如何进行抽象的理性色彩练习？

答：把对自然色彩的感受，自然物象有生命的色彩，美的元素渗透到你创造的视觉画面中，使之产生新的形象。根据自然物象，在画面中经过提取、组织、抽象出来的形态、色彩、空间、结构与画面形式达成和谐统一，针对自然物象，运用概括的几何原理将对象的各种要素综合安排。其中平面结构、色块归纳等进行理性分析和提炼最有意义的色彩和形态关系，将自然物象概括为单纯的形和色关系，注意画面的张力、节奏、强弱，基本色块和形态有重点地加强和处理。画面的构成关系多为平面化的几何形的感觉，但还保留客观形象的痕迹，并非绝对意义的抽象图形，通过客观形态抽离的点、线、面符号与颜色的和谐搭配，加上心理联想与艺术构想的作用唤起人们的主观审美情趣。尽管具象形越来越模糊，抽象的点、线、面、颜色的组织关系逐渐形成画面主调，画面越来越简洁概括，看似简单，却以一当十。这时的点、线、面几何形，色的方圆，强弱大小，面积的聚散都有其表现内涵。它的外部特征都是由绘画语言的内在形式的构成规律所决定的。与感性的创作过程相比，理性色彩练习的创作过程更内在，也更偏于抽象，这种练习要本着以理服人，以情动人的原则，特别强调一定是直觉感受，如果一点感受也没有是达不到学习的目的。这时面对自然物象集中采取、概括、夸张、变形，这时色彩需重构，这个过程也是重新再创造的过程，面对不同物象，不同学生，不同技巧，实现对自然色彩的绝对超越，它不受客观约束，使学生主动发现美。创作出表现美的作品，培养学生寻求适合于自己的和属于自己的原创力，最后所呈现的重构面貌也会不一样。

图3-168　理性色彩　王颖

图3-169　理性色彩　杨柳

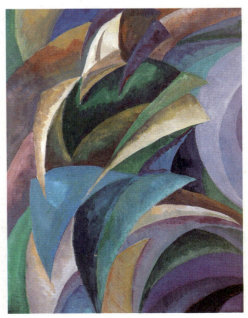

图3-170　理性色彩　肖川

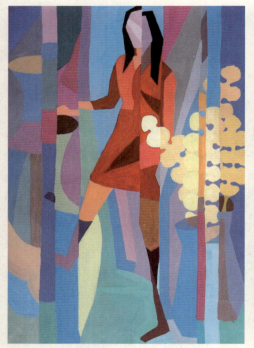

图 3-171 理性色彩 黄松

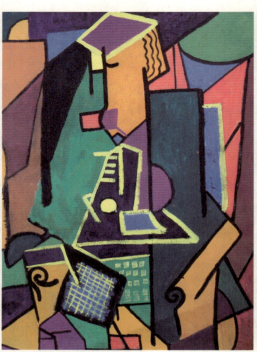

图 3-172 理性色彩 高欢欢

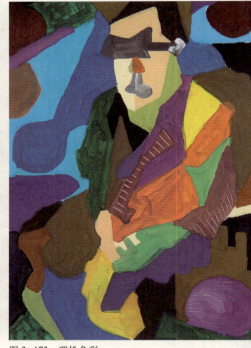

图 3-173 理性色彩

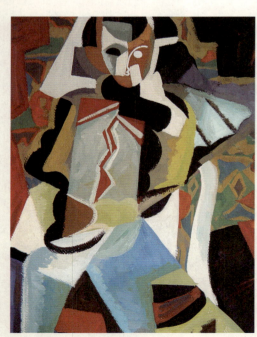

图 3-174 理性色彩 吴越

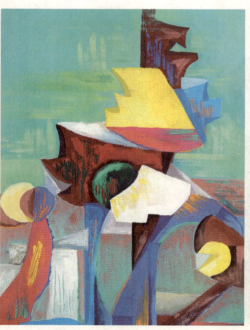

图 3-175 理性色彩 石瑚

图 3-176 理性色彩 李志杰

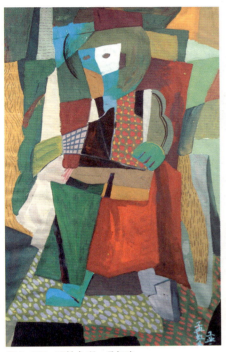
图 3-177 理性色彩 孟虹也

图 3-178 理性色彩 冯寒

图 3-179 理性色彩 魏巍

图 3-180 理性色彩 胡梦琳

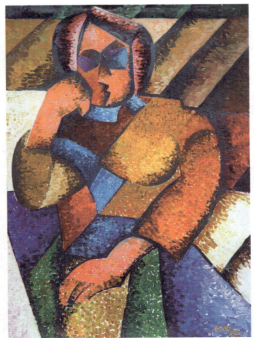
图 3-181 理性色彩 崔菁菁

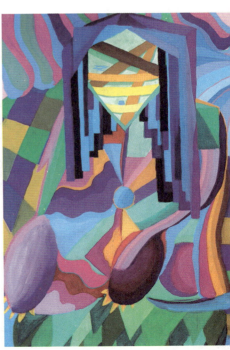
图 3-182 理性色彩 杨柳

图 3-183 理性色彩　贾梦

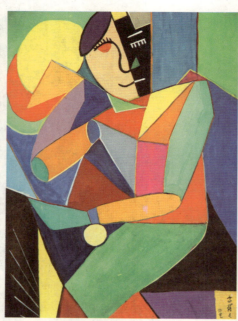
图 3-184 理性色彩　高蓓蓓

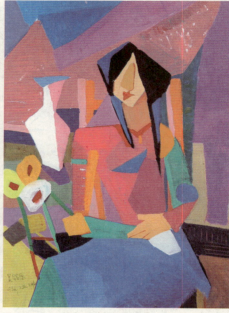
图 3-185 理性色彩　吴镔原

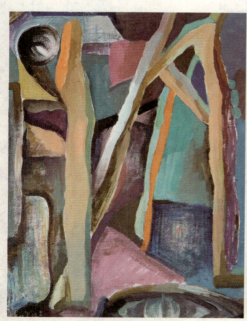
图 3-186 理性色彩　李志杰

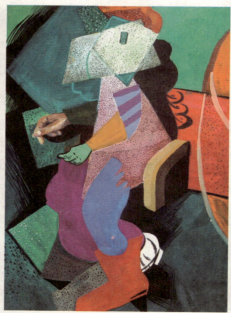
图 3-187 理性色彩　王颖

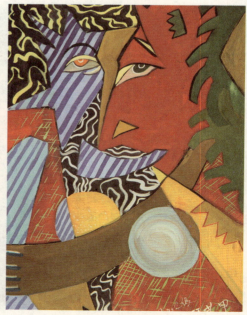
图 3-188 理性色彩

图 3-189 理性色彩　严燕美

图 3-190 理性色彩　吴越

图 3-191 理性色彩

图 3-192 理性色彩　任春元

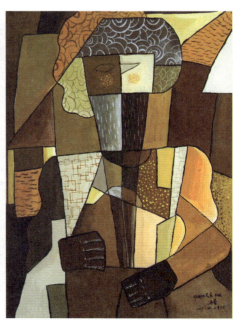

图 3-193 理性色彩　冯蕾

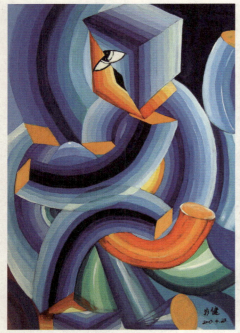
图 3-194 理性色彩 苏健

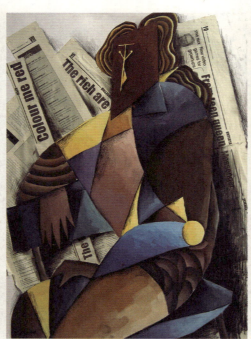
图 3-195 理性色彩

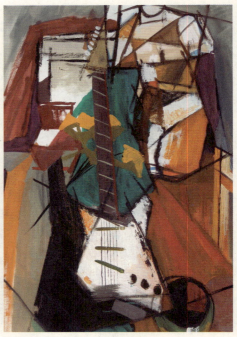
图 3-196 理性色彩 丁晓琳

图 3-197 理性色彩 许晶

图 3-198 理性色彩 王存颖

图 3-200 理性色彩 王存颖

图 3-202 理性色彩 胡衔

图 3-199 理性色彩 廖海波

图 3-201 理性色彩 黄松

图 3-203 理性色彩 胡梦琳

图 3-204 理性色彩 马眉

图 3-205 理性色彩 高欢欢

第六节　象征色彩

课　　时：16课时

课题阐述：色彩的构想与创作能力的训练，即象征色彩。此阶段的色彩训练，更接近于带有主题意味的色彩表现。要求根据课题的概念、内容来决定色彩表现形式，并能产生丰富的想象与幻想，结合主题需要使色彩产生心理影响与感官刺激，同时更能深入人心，更具有震撼心灵的意境美。根据自身的体验来感受不同色彩的象征意义，如白色给人的联想到雪、月光、云，

图3-206　象征色彩　万琦

是纯真、神圣、纯洁无瑕的感觉；黑色给人的联想是稳定、庄严，给人以恐惧感觉；红色使人的联想是热烈、焦躁，给人以饱满、热情的感觉；蓝色一般给人的联想是冷淡、理智，给人以沉静、清澈的感觉。

教学目的：训练学生的主题性创作与设计能力，要求根据命题进行构思、构图、确定画面形态、色彩组合关系及内容与形式的协调，特别是通过色彩表现传达内在的思想内涵。

课题重点：色彩与形态的联想与画面的创作能力。

教学要求：这个课题与素描的联想创意课题相对应。通过构图、形象与色彩组合能很好地反映出主题思想，可以利用不同表现形式，在练习中体会节奏与韵律、黑白与明暗、对比与协调、疏密与聚散、大小与比例、秩序与反复、变化与统一、空间与结构、形状与面积等这些形式构成法则。包括如何在具象的形式画面中归纳点、线、面、几何形抽象因素。首先作业创意要扣题，构图布局合理，色调和谐，造型、色彩要符合命题要求，要求画面的完整性。

课题作业：自由选题，创作题材可倾向于政治、时尚、表现人物、风景和静物、卡通、表现现实生活等内容。工具：纸、笔、颜色。

教学方法：介绍中国与西方当代艺术发展现状及艺术与设计相互融合。结合大量范画图例，启发学生的联想创作能力。

课题访谈：色彩的象征意义？

答：色彩从人类最早史前艺术建立图腾崇拜、巫术和万物有灵神话世界，都有象征性精神特征。在原始时期的西班牙阿尔塔米拉洞穴中，原始人用红色、黄色、深棕色以及黑色绘制了各种野生动物形象，色彩的象征性是表象和精神的分离状态。色彩的象征意义早已生存于人们的视觉感受中，在大自然中得到了充分的展现，并提供给人类寻求美的机缘，表现对自然色彩提炼后产生的巨大影响，同时能引起情感精神上的共鸣。不同民族、不同地域、不同角度与色彩的象征意义紧密联系。人普遍感受的红色、橙色使人感到激情和生命；而蓝、绿色使人感到平静和健康；黑色联想到死亡

和忧郁；白色则是圣洁和丧葬的象征；而黄色，看上去是光芒四射但有侵略的象征。这种象征色彩的反应，证明了人们在生活中真实的色彩反应和丰富色彩感受，色彩象征性是有其两面性，甚至多面性，只有在特定的条件下才能表现出自身的情感心理暗示。人们对色彩的主观感受也是有区别的，也正因为这种个体区别，才会使得相同的色彩语言变化在不同个体中形成不同的象征作用，正是人们自身对各种色彩的不同的特殊心理感受和经验联想，借以创造出各种不同色彩象征意境。因此色彩的表现语言是在人的精神感受中提炼，运用色彩语言的变化，会看到人们对意识思维的升华，所以色彩不但用来表达人们的感受和情感，同时也被用来唤起人们的各种精神象征。保罗·高更所说："只有通过不断地尝试，并经受失败，色彩才能够在语言表述之前引发人类内心的反应。"通过色彩感觉与象征色彩的共同作用使色彩训练增加精神含量，使学生在学习中主动追求具有鲜明的艺术个性。

　　本单元的教学内容首先都面临着理念的更新，视角的改变，形象的创新，可以采用写实表现的形式，但内容是超现实的。课题可以提前布置，学生们利用课下时间构思表现的主题内容，画创作小稿，老师可以在课堂上随时辅导。学生们运用独特的想象，表现人与自然，人与社会，人与环境，人与人之间的关系，不拘泥于表现特定的时间、地点、人物、环境，一切都可以为我所用。同学们要选择有感觉的艺术形象，表现你想表达的观念，要有时代精神，思想内涵，还有每个课题都重复讲的形式感问题，只有通过强烈的艺术形式才能把你的想法表现出来，通过对自然形态提炼后产生巨大的影响，同时能引起情感精神上的共鸣。

图 3-207　象征色彩　邱博

图 3-208　象征色彩　吴越

图 3-209　象征色彩　冯蕾

图 3-210 象征色彩　孔然

图 3-211 象征色彩　王冠强

图 3-212 象征色彩　李伟

图 3-213 象征色彩　宋鹏

图 3-214 象征色彩　李倩

图 3-215　象征色彩　石瑚

图 3-216　象征色彩　刘建军

图 3-217　象征色彩　肖川

图 3-218　象征色彩　廖海波

图 3-219　象征色彩　魏巍

图 3-220　象征色彩　宋鹏

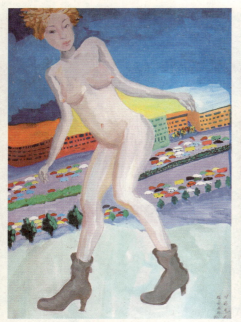
图3-221 象征色彩 李梵

图3-222 象征色彩 王存颖

图3-223 象征色彩 王颖

图3-224 象征色彩 田艳美

图3-225 象征色彩 刘彦

图3-226 象征色彩 石瑚

图8-227 象征色彩 严燕美

图3-228 象征色彩 吴越

图3-229 象征色彩 张慧

图3-230 象征色彩 丁晓琳

图3-231 象征色彩 任砚

图3-232 象征色彩 张芳芳

图3-233 象征色彩 冯寒

图 3-234　象征色彩　余刚毅

图 3-235　象征色彩　赵羚萱

图 3-236　象征色彩　余刚毅

图 3-237　象征色彩　符颖霖

图 3-238　象征色彩　袁伟朝

图 3-239　象征色彩　陈天天

图 3-240　象征色彩　张越越

图 3-241　油画　牛系列　路家明　1999 年

图 3-242　象征色彩　吴尚荣

图 3-244　象征色彩　胡梦琳

图 3-243　象征色彩　王红爽

图 3-245　象征色彩　于宜农

第七节 感情色彩

课　　时：16课时

课题阐述：色彩的情感与形象表现能力的训练，即感情色彩。色彩表达情感意境，是为了更好地以色传情，感情是色彩的灵魂，没有感情的色彩就等于艺术没有生命。通过画面视觉中的色调色彩变化，经过提炼并结合经验后所表现出来的感受有着某种特定内在联系的色彩才能引起共鸣。梵高认为："色彩像音乐一样是一种震动，它只在自然里表现一种最赋予创造性，而同时又最难下定义的东西，这不是画物体的原状而是根据画家对事物的感受来画，那就是他内在的力量"。

教学目的：这个阶段实际上是色彩与情感的真正解放阶段，是灵感上的一种互补性训练，使学生面对客观色彩世界更自由地表现所见所感，色彩表现不是眼见的真实，而是内心体验的情感表达。

课题重点：情感体验与自由表现。

教学要求：主要表现为借物寓意，借景抒情，强调表现和写意，从"心浮气躁"的表现到"心平气和"的写意，不追求表面物象的模仿和抄袭，主动表达主观感受和心理状态，提高色彩的审美意境。在色彩上则对比强烈，用笔大胆、明确带有很强的个性特征，选取自己最有激情的手段进行色彩创造。

课题作业：1. 人物写生；2. 静物写生；3. 课题论文：色彩课总结报告。工具：纸、笔、颜色。

教学方法：引导学生有感而发，自信果敢，鼓励学生独特的表现语言，以课上作业为主，课下训练相结合，长短相结合提供范画，讲课，会评。大师作品参考：马蒂斯、梵高、杜不菲、苏丁、卢奥。

课题访谈：结合你创作组画《牛系列》谈情感体验与自由表现？

答：这是我曾经给《北方美术》写的一篇创作札记："生活中每时每刻都处在飘摇荡漾的体验之中，我的绘画就是这种内心感受和思想的记录，一个时期的作品是我情感和生活经历的总结，对于我来说有着某种非同寻常的意义，不在乎它是否完美，而出于它是否真实。当你用笔、用刀、

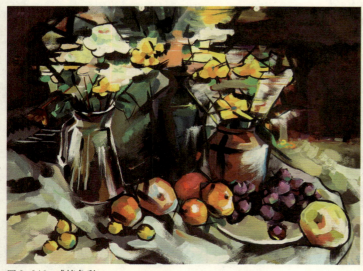

图3-246　感情色彩

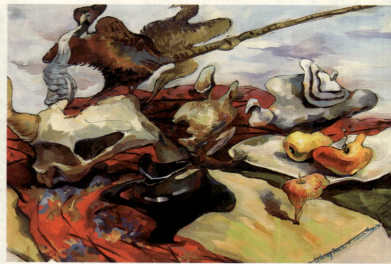

图3-247　感情色彩　李铃君

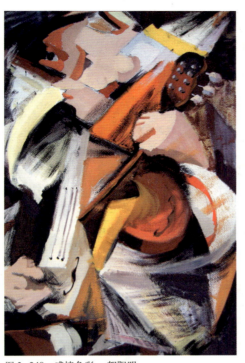

图3-248 感情色彩 贺阳明

用色明确地在画布上把这种真情吐露出来，心里就会有一种无法形容的轻松感。

在中央美院油画系第九届创作研修班，两年的学习，得闲省理自身。生存的无奈，情感的困惑，观念的转变，对原有传统样式的不满足感。当时的感触是徘徊不决，头绪很乱，一段时间画起习作总不是很顺，自己也很是苦恼。内心的需求带动形式语言的变化，这时先生们的因势利导，大量的观摩、讲座、交流，使我静观默想，也许艺术就是在这种不断打破、寻求、重构中不断超越着进行个人的内心体验。这期间，我进行了很多习作实验，同行们都说我的画在变，这是一种自内向外的转变。变则通，通则灵。想来艺术最终还是解决人们的情感需求，只有当一个艺术家情感没有任何束缚时，他的体验才能由衷地表现出来，我的思路就这样在不断体验中逐渐明朗起来。想法决定你的看法，而怎么去看又决定你的画法。《牛系列》组画是我参加中央美院油画创作研修班毕业作品展的作品，组画推出后得到同行们的认可，并获中央美院颁发的毕业作品"优秀奖"。其中一幅作品入选"走向新世纪——中国青年油画展。"

创作《牛系列》组画，最初的灵感是来自于几年前黄土高原的触景生情，在大雪苍茫的边陲荒野，在那蓝蓝天空映照下，矗立着无言的孤独者"牛"。风吹动它的身躯发出的阵阵声响，使我感受到它的强犟，牛吃的是草，挤出的是奶，是血，它终生劳瘁事农而不居功，纯良温驯，移步向前，取之于人者甚少，却给予人者甚多，这种鞠躬尽瘁甘于奉献的精神不正是今天我们人类文明所提倡的吗！在孤独者身上我体会着淳厚勤劳的民族，正同大自然共谱悲壮命运交响曲。每当回忆此情此景就萌发一种强烈的表现欲。这不灭的火花始终在心灵深处点燃。而此时的牛已不仅仅是先前黄土高坡的矗立者，我用自己的方式重新去解释、去思考，远离了视觉上的理解，但却接近了情感上的真实。牛已升华为我内心幻象表达的载体，使我有一种非说出来不可的东西，而这时简单如实再现，已不能满足我的情感需求，我要把牛的精神加以彻底的探究，使之从属于绘画的一种自律精神。一个时期造就一种心态，而一种心态体验着一种发现。我追求那种沧桑斑驳的悲壮感，更喜欢同命运搏击的崇高韧性，世纪末的人类文明带给人们的情绪不安与紧张，及在自己内心引起骚动或共鸣的那部分，更是我想要表现的。这时我画了大量牛的速写，搜集很多素材，从牛的躯体又重新寻找了新的思想和观念，新的表现语言。亨利·摩尔在自传中写道："作家和艺术家差不多都在努力表达他们对生活的看法以及对生活所持的态度，表现出不同于一般人的敏感"。"牛"作为一种媒介载体实际上是表达人的内心真实情感，对于当代人所关心的生存心态和文明走向，富于理性的思索和民族精神的回归，从传统文化深蕴中来到现代形式画面构成以寻求一个情感与艺术的融合点。这样我开始平静下来，变得从容自信。当你进入一个崭新的天地空间，竟察觉艺术还有这样多的可能性。

我的创作是在自我封闭状态下进行的。这种状态，使我静下心来思考生活在其中的这个世界。当一个画家进入自主的状态，才发现人们痛苦寻找的东西往往就在你身边，正是"蓦然回首，那人

正在灯火阑珊处。"画本无法，法因人而置，随心生灭。绘画语言是一种情感形式。古今中外画牛者甚多，要创造自己的独特语言使画面有新意，研究传统的目的是为更好地发展。我的画吸收了现代绘画的表现手法，但就我个人来说更多的是尽可能在中国传统上吸取营养以加强画面深度，同时却又将这种营养与图解式拉开距离。在作品中我试图利用材料的厚涂堆积和色彩的相互碰撞产生的意想不到的肌理，以及由此获得的细微震动和对比，使画面产生激情，加强画面浮雕粗涩感。浮雕肌理感是我作品中的基本母语，在具象与抽象之间寻求一个融合点，以获得一种写意情致，打破时空使之凝结一曲无声建筑乐章，把平面形符号化，追求色彩上的浑然，若即若离，混沌的沧桑气氛，并通过加强绘画书写笔触带着情绪凭直觉作画，涂抹到满意为止。一切都是自然成文，完全跟着感觉走。弗兰西斯·培根在与别人谈论时说："对于我来说，所有的绘画都是偶发的，我越老越是这样，我预先察到了转变，但我并不按我的预见那样将它画出，转变是在实际绘制的过程中自己完成的，我不知道它将如何发展，它完成了很多远比我刻意完成的好得多的东西。"在创作期间，我的导师苏高礼、钟涵二位先生对我的大胆探索给予了充分肯定，并启发我的创作思路，我向前实验的决心更加坚定，一鼓作气完成了近十幅作品。我实验性的作画，并不想追求画面的过度完美，也没有什么过多规律可循，不愿因袭陈腐成熟样式，受法规原理的束缚，更不会让自己局限于某一个特定的流派。这些作品对我来说却是个转折点，我从一个新的角度重新审视自己了。艺术的发展实际上就是不断创造新的个人体验的过程。威廉·巴格欧茨一语道出，"鉴于某些人是从一种回忆或体验开始的，是从描绘这些体验开始的，因而对于我们中的一些人来说其行为也就成了体验，所以我们对为什么会从事这项事物远比文字这个东西更感兴趣，所以一个人能开始作画，把它画完和把它停下来都与画题本身无关。

　　一位虔诚的人如同一个探险者，他应当通过寻求自我、了解自己的行为开始探险的历程；再通过解脱自我，尤其要使自己不轻易满足继续探险的历程。我想这个创作体会也许会对学生有些启迪吧。

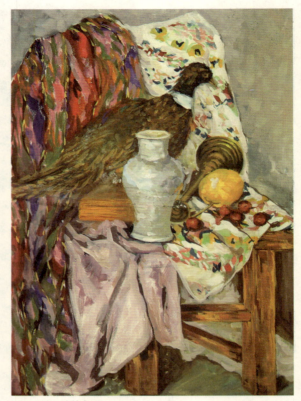

图 3-249 感情色彩

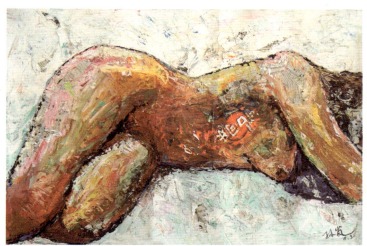

图 3-250　感情色彩　孙岚

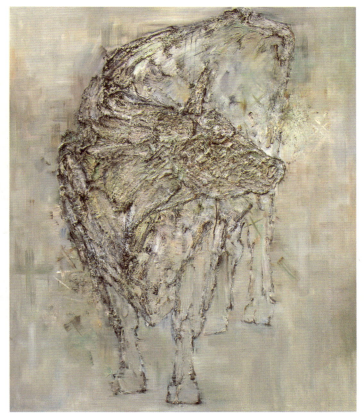

图 3-253　油画　牛系列　路家明　1997 年

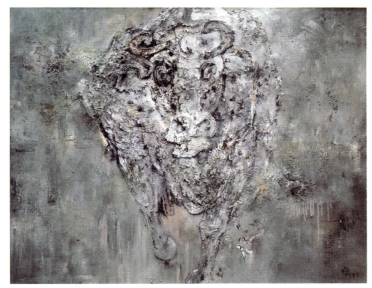

图 3-251　油画　牛系列　路家明　1997 年

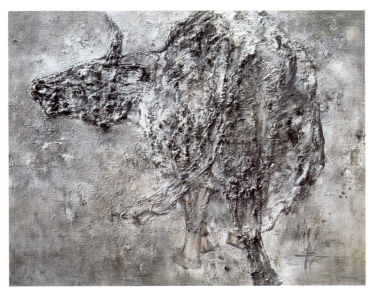

图 3-252　油画　牛系列　路家明　1997 年

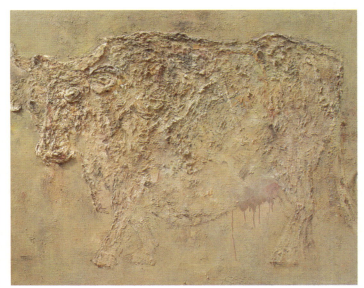

图 3-254　油画　牛系列　路家明　1997 年

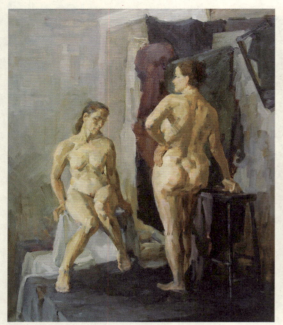

图3-255 油画 组合女人体 路家明 2006年

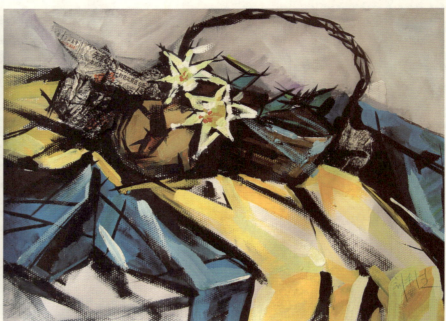

图3-256 感情色彩 刘利杰

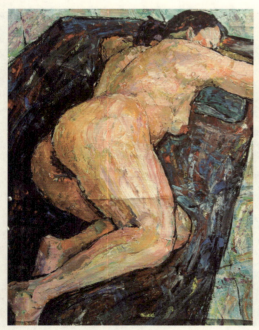

图3-257 感情色彩

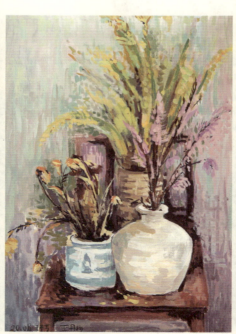

图3-258 感情色彩 王丹扬

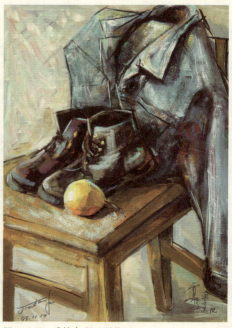

图3-259 感情色彩 贾芳

基础造型教学·色彩 | 073

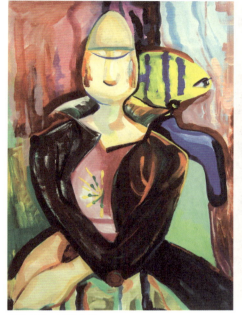

图 3-260 感情色彩

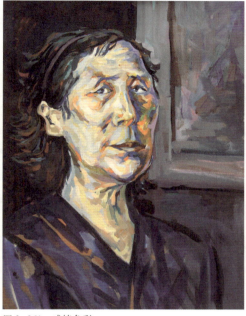

图 3-261 感情色彩

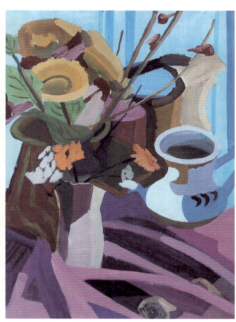

图 3-262 感情色彩　赵顺梅

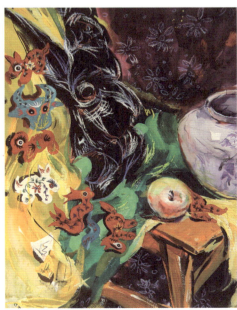

图 3-263 感情色彩

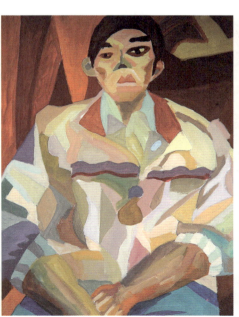

图 3-264 感情色彩　张成龙

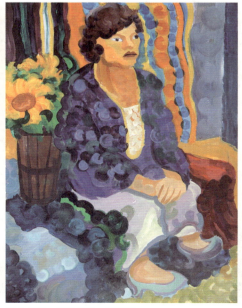

图 3-265 感情色彩　王冠强

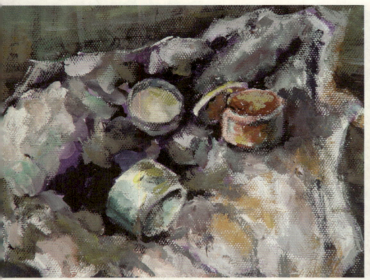
图3-266 感情色彩　韩精灵

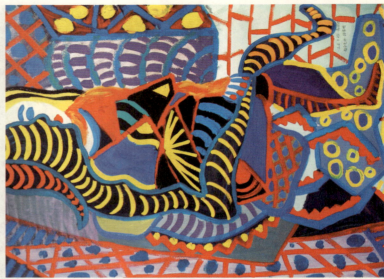
图3-267 感情色彩　高欢欢

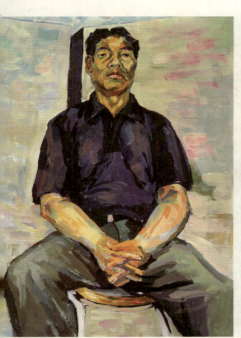
图3-268 感情色彩　赵赫

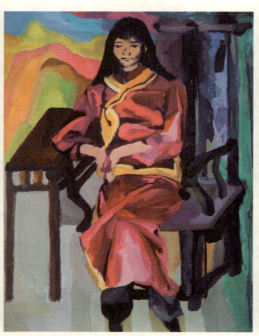
图3-269 感情色彩　王寒知

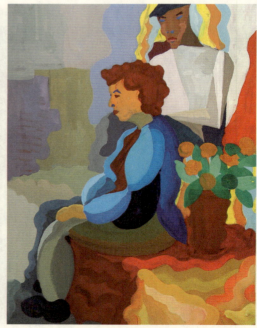
图3-270 感情色彩　唐滨

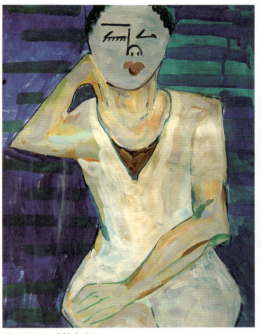
图 3-271 感情色彩

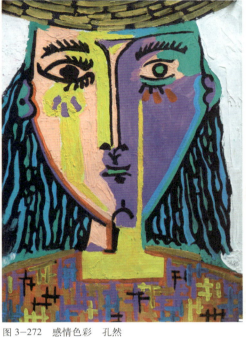
图 3-272 感情色彩 孔然

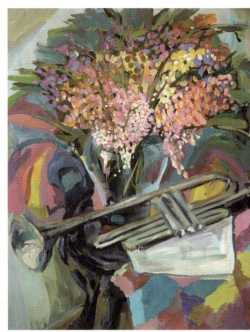
图 3-273 感情色彩 王寒知

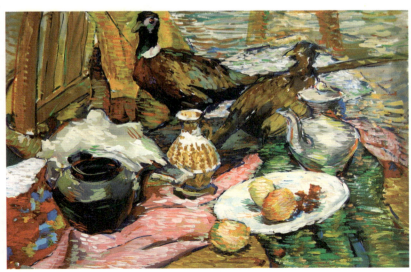
图 3-274 感情色彩

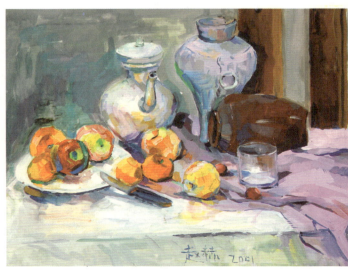
图 3-275 感情色彩 赵赫

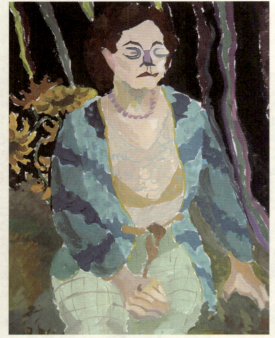

图 3-276 感情色彩 李欣

图 3-277 感情色彩 杨柳

图 3-278 感情色彩

图 3-279 感情色彩 韩精灵

图 3-280 感情色彩 胡梦琳

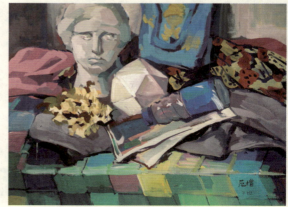

图 3-281 感情色彩 范增

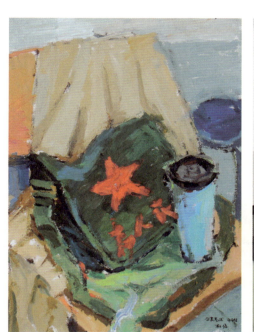
图 3-282　感情色彩　杜佳

图 3-283　感情色彩　郝新悦

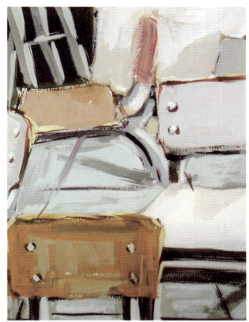
图 3-284　感情色彩　郝新悦

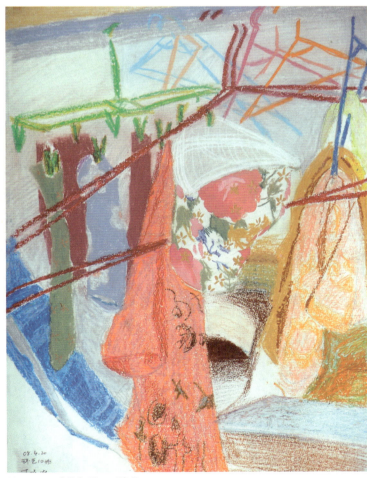
图 3-285　感情色彩　丁晓琳

图 3-286　感情色彩

第八节 综合材料

课　　时：32课时

课题阐释：材料的体验与转换能力训练，即综合材料。作为实验性课程，按照一定形式意味通过不同材质拼贴，造成各种肌理组织变化，对形体与空间作意象反映，并呈现出强烈的视觉画面效果，为此材料本身所具有的生命张力是无法被取代的，面对司空见惯的材料我们将其打破重组，使之成为新的内容并产生新的生命。现代艺术设计特别重视材料语言的表现，随着艺术的发展，人们视野的拓展，科技的进步，现代艺术设计愈来愈关注材料本身的价值与有机结合。综合材料课作为素描的实验课题，同学们都赋予了积极的热情，学生可直接面对大自然，从个人生活中选取自己有感觉的不同材料，根据各自的造型方式形成独特的形式语言，运用材料对比与协调造成强烈的视觉冲击及心灵震撼，挖掘有价值的精神启迪，体现出自己内心的思想追求。

教学目的：训练学生对形态的创造能力；材料的综合能力；画面的构成能力；精神的提升能力；手工的制作能力。

教学要点：以新的视角观察生活，体验生活，发现生活中的意义，通过各种材料综合把材质转化为精神内容，用粗陋的材料转换为新的情感。

教学要求：通过作业练习应体现制作感，体现造型感，体现材料感，体现视觉感。通过形状各异的材料组合拼贴以制作出具有内在严谨的构成画面。

课题作业：1.学生自选题：主题、形式、材料不限；2.作业的步骤：搜集材料，选择题材，构思构图，准备木质底板，确定设计稿、利用材料制作拼贴，绘制，整理，制造效果 3.课题论文：创作体会。

教学方法：集中授课，重点解读：杜尚与后现代艺术，沃霍尔与波普艺术，博伊斯与观念艺术，

图3-287　色彩与材料

图3-288　观念与材料　贡磊

塔皮埃斯与材料表现，装置艺术与多媒体艺术。在进行中及时总结讨论，交流，讲评，具体辅导。使学生记住关键词：材料、综合、表现、造型、制作、观念。

课题访谈：当代艺术设计与材料表现？

答：材料作为艺术与设计的载体"应用"愈来愈广泛，而且被艺术家当作最为直接表达思想和观念的媒介，这一表现手段的出现使材料具有另外的独立价值，它预示材料在现代艺术和设计中变得愈加重要。在今天科技信息大时代，每出现一次新的技术革命，材料就会产生新的创造并带来意想不到的变化，都会带动艺术和设计的突破与发展，要把材料作为基础教育里独立的要素加以研究。作为设计学科材料基础造型课造型研究，我们必须弄清两个概念，材料表现与材料应用的概念区别。材料应用更多体现为实用功能，如装修材料、服装布料、纤维材料、印刷纸张及工程塑料、金属材料、木材、各种复合材料等。而材料表现则体现为穿透材料表面去挖掘渗透其内在的深层含义，通过形式与空间转换带来新的内容。面对生活中自然材质，我们将其打破重组，并按照形态构成意味，通过综合表现，呈现造型感、使之成为新的材料，产生新的思想、观念、精神。

艺术和设计都离不开造型、色彩、材料三个基本语言因素，通过色彩扩展的材料表现课题则是设计基础课中不可缺的课程。使学生在训练中逐渐认识到材料本身的审美价值及内涵精神把材料转化成艺术语言，作为人们关注和研究的重要形式，从而体现出材料自身的视觉张力与学生的创造力。由此从平面扩展到立体，由再现扩展到发现，由间接扩展到直接，使学生更具想象和联想。关于不同课题内容，启发引导学生开拓思路，创造力和想象力是发现新材料和选择新材料的动力。从对生活的深入体验出发，把日常粗陋破烂的生活材料进行归纳处理成艺术素材，把材料作为切入点进一步完善思想并转换为表现材料，创作过程分为构思创意、选择材质、草图设计、综合拼贴、绘制完成、效果展示。

材料的转换包括以下内容：

图 3-289　观念与材料　杨国翠

图 3-290　肌理与材料　李智云

图 3-291 色彩与材料

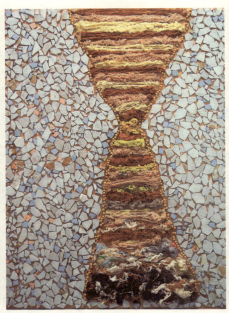
图 3-292 观念与材料

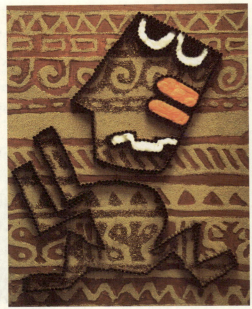
图 3-293 观念与材料

图 3-294 肌理与材料　谢志华

图 3-295 肌理与材料

一、肌理与材料

不同材质的组合形成肌理变化所产生的对比与调和及反射到心理上的对应性经验。如肌理的软硬对比、方圆对比、凹凸对比、强弱对比、粗细对比、干湿对比、新旧对比、脏净对比等，并通过感官与触摸，从心理学角度解释材料与自然，人与自然的关系。

图 3-296　肌理与材料

图 3-297　肌理与材料

图 3-298　肌理与材料　贺阳明

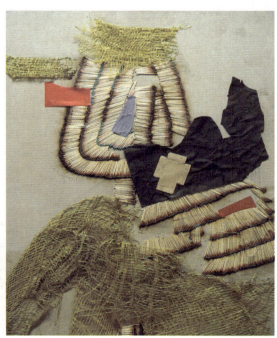

图 3-299　肌理与材料　李阳

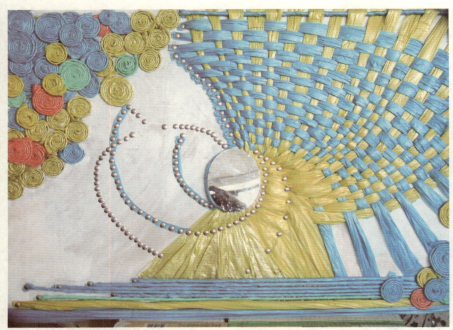

图3-300 肌理与材料 吴红红

图3-301 肌理与材料 孙志英

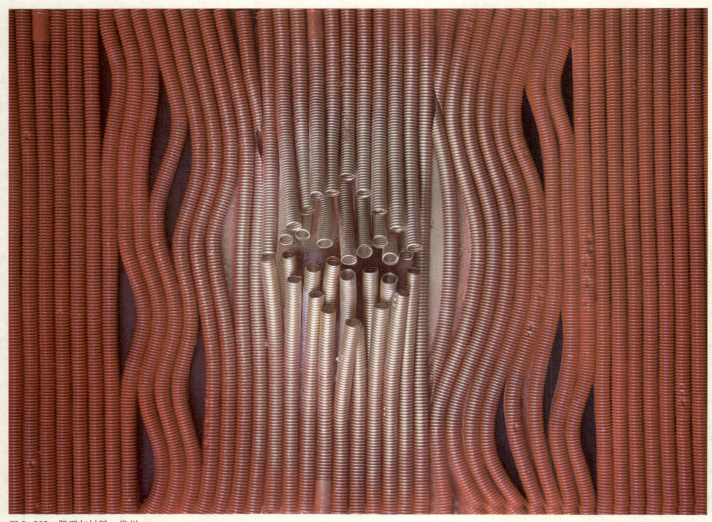

图3-302 肌理与材料 肖川

二、形态与材料

通过生活中天然或人造材料的有机组合，利用拼贴、构成等手段，减弱色彩因素，使材料本身的自然形态转化成设计形态，并利用体积、重量、质感、形状、空间等形式语言，使作品产生视觉冲击。

图 3-303　形态与材料

图 3-304　形态与材料　马志刚

图 3-305　形态与材料　张漫洋

图 3-306　形态与材料　孙洪佳

图 3-307　形态与材料　时希元

图 3-308　形态与材料

图 3-309　形态与材料

图 3-310　形态与材料　杨慧

图 3-312　形态与材料

图 3-311　形态与材料

图 3-313　形态与材料　赵磊

三、色彩与材料

自然世界的丰富多彩有如万花筒,给材料表现提供更多的选择空间,色彩的震撼力是永恒的,通过拼贴、选择,把不同质地色彩的自然材料经过加工、整理并按一定的色彩组合形式重新构成的视觉效果,使色彩语言通过具体的物质材料得到充分表现,使材料与色彩得到融合与突破,材料作为表现性语言得到进一步升华。

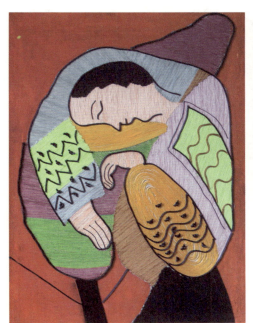

图 3-314　色彩与材料　王朋

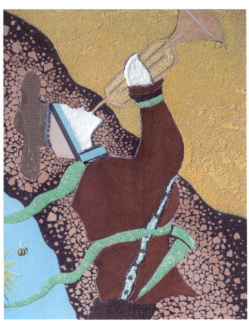

图 3-315　色彩与材料　巴亚铭

图 3-316　色彩与材料　朱钢成

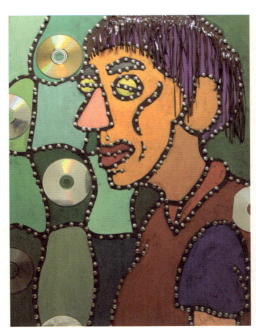

图 3-317　色彩与材料　李阳

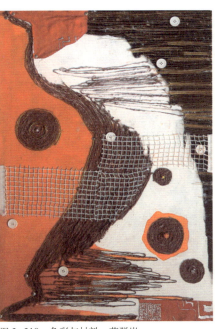

图 3-318　色彩与材料　苏群岚

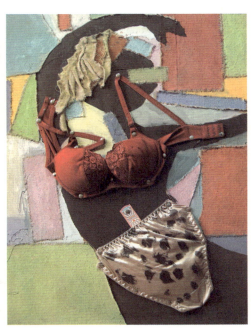

图 3-319　色彩与材料

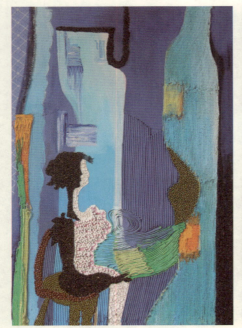
图3-320　色彩与材料　李林裕

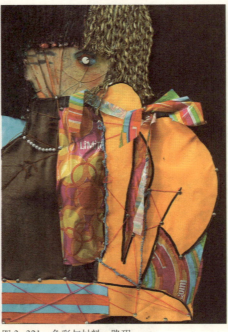
图3-321　色彩与材料　路玥

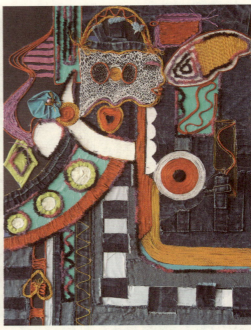
图3-322　色彩与材料　韩精灵

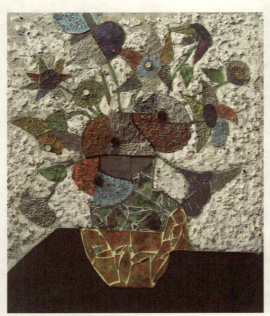
图3-323　色彩与材料

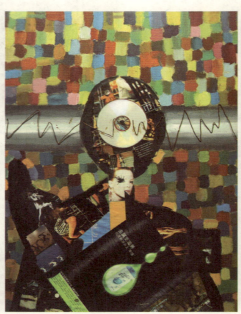
图3-324　色彩与材料

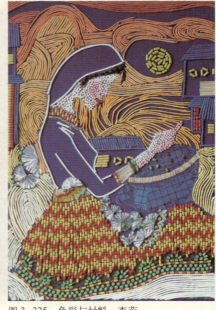
图3-325　色彩与材料　李蕊

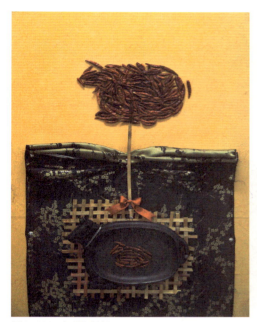
图 3-326 色彩与材料

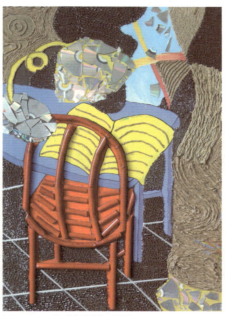
图 3-327 色彩与材料　陈帅

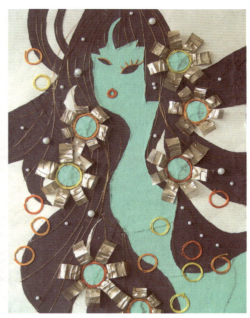
图 3-328 色彩与材料　刘建军

图 3-329 色彩与材料

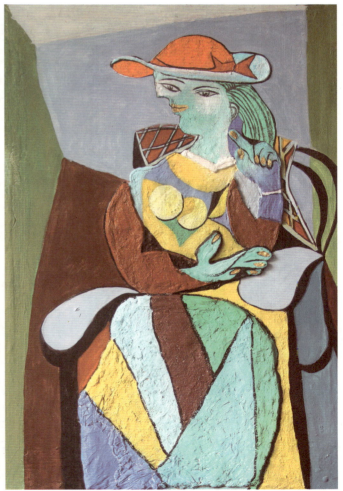
图 3-330 色彩与材料　赵悦

四、观念与材料

超越材料本身所带给你的观念，思想上的升华正是我们教学的目的。材料作为一种设计元素，本身有着独特的精神内涵，从中解读不同的文化信息，不同的心理感受和内心体验，所以从不同的角度，不同层面去挖掘，去选择材料的表现意义及材料本身的审美价值。

图 3-331　观念与材料

图 3-332　观念与材料

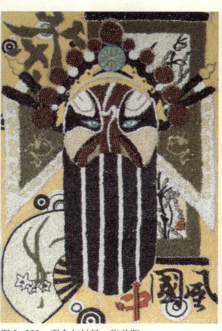

图 3-333　观念与材料　张关阳

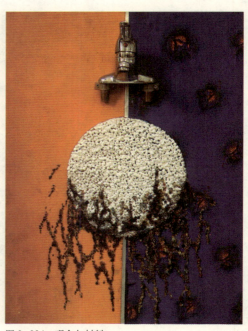

图 3-334　观念与材料

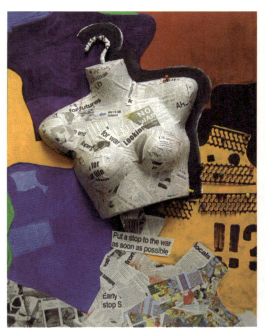
图 3-335 观念与材料

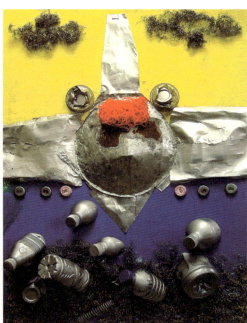
图 3-336 观念与材料

图 3-337 观念与材料

图 3-338 观念与材料

图 3-339 观念与材料 苏小锋

图 3-340 观念与材料 齐维

五、装置与材料

当代艺术与设计的概念正在变得越来越模糊，装置艺术作为独立的艺术形式与设计已经走向融合，如作为环境艺术设计及广告艺术设计、纤维艺术设计的延伸，把生活中的现成品的材料进行拼置、错位等手段，并从实用的功能材料剥离出来，从一个语境中转换到一个新的陌生语境，对生活中材料直接挪用，借以完成对材料所蕴涵的文化与社会意义的反思与批判，使作品产生新生的客观物质世界。

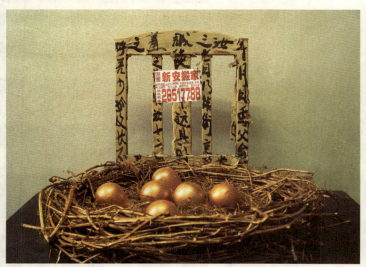

图 3-341 装置与材料

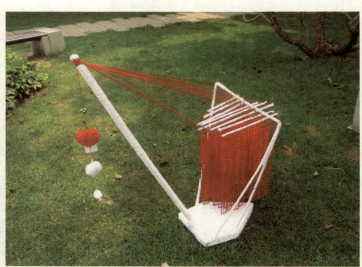

图 3-342 装置与材料 夏嵩

图 3-343 装置与材料 李维淑 李林裕 王朋 巴亚铭

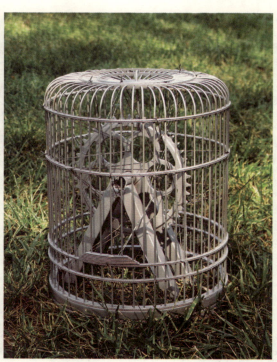

图 3-344 装置与材料 钱学润 朱钢成 张含东

图 3-345 装置与材料 陈超

图 3-346 装置与材料 杨玉珠 吴红

图 3-347 装置与材料 贺阳明

图 3-348 装置与材料 李文娟 樊玉萌 严晓晓 李振中

图 3-349 装置与材料 康宁 赵悦 谢华志

图 3-350 装置与材料 肖川 于宜农 张漫洋

六、设计与材料

利用各种材质进行综合拼制,如金属、玻璃、化纤、纸张、麻布、塑料、木材等,并结合形态与色彩因素,利用涂、画、刻、勾、染、缝、破等各种工艺制作手段,平面的、立体的、半立体的各种视觉成像,使形、色彩与材料形成统一整体从而实现材料真正意义的生命转换,使转换的材料具有概念性的实用功能。

材料表现作为设计专业基础性课题,综合思维,综合知识,综合材料,综合表现。使材料拼贴与专业设计有机结合,作为艺术设计的桥梁,使设计基础的能动转换,从中培养、发展学生的设计状态,为今后的专业设计实践打下良好的基础。个性化艺术语言探索,是建立在对材料表现力的理解、选择和判断综合能力的基础上,从客观生活感知中寻求发现与你内心相对应的表现空间,真诚地表现出个人风格。在色彩教学中增设材料表现的教学内容,从个人生活中选取有价值的不同材料,按照一定的形式意味通过不同材料的拼贴,造成各种肌理组织变化,对形体与空间作意象反映,并呈现出强烈的视觉冲击及心灵震撼,为此材料本身所具有的生命张力是无法被取代的,面对司空见惯的材料我们将其打破重组,使之成为新的内容并产生新的精神。材料表现作为基础造型训练,是

图 3-351　设计与材料　鲍文芳

图 3-352　设计与材料　高延敏

图 3-353　设计与材料

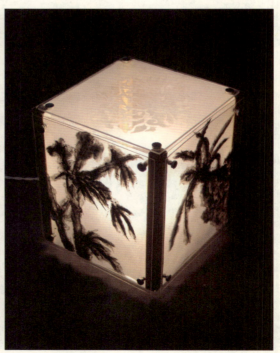

图 3-354　设计与材料　孟虹池

艺术与设计的桥梁，与大自然零距离接触从中去寻找去发现，使其个性化语言探索建立在对材料的理解、选择和判断等综合能力的基础上，在对客观生活的感知中寻求与内心相对应的表现空间，由文化尺度创造性地去解决学生的基础造型问题。

图3-355　设计与材料

图3-356　设计与材料　刘彦欢

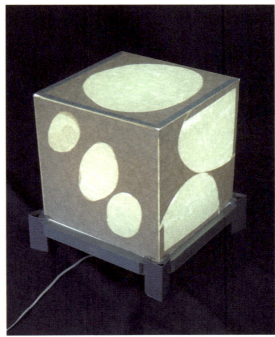

图3-357　设计与材料　朱铭毓

图3-358　设计与材料　刘彦欢

图3-359　设计与材料　庄育博

图3-360　设计与材料　高欢欢

教学的反馈与启示

教学的整个过程，我采取了互动式的，将规范化教学与学生的个性要求有机地结合，并与学生共同交流讨论研究，以学生为中心，确立学生的自信心，每个人都以一种积极的心态，真诚对应自己内心生活，以寻求表现语言和感受。学生主动参与教学过程,用我安排的充实而有意义的教学内容,调动学生对于学习的极大乐趣,教学气氛快乐而不轻松,使学生情不自禁地进入了学习状态。同时利用讲大课，中外艺术作品观摩解读，文化艺术欣赏，作业的讲评解析，具体的个案辅导，学生的自我品评，每天的课题日记，及课题论文和作业展示等措施手段。因势利导，因材施教，顺水推舟，是我教学效果的保障。学生的自我封闭，先入为主，缺乏明辨是非好坏的判断力是教学中普遍存在问题，在课堂教学中启发学生们崇尚个性、崇尚真诚、崇尚理性、崇尚体验、崇尚智慧、崇尚思想、崇尚精神，建立艺术设计的明确概念。每个课题强调重点，使教学重点更加突出，思路清晰，便于学生对课程的掌握和理解。所以教学的互动过程也是学生创造性意识观念进一步转变的过程，也是学生的创造力进一步体验的过程，在某种意义上经历从认知到尽情地表现。作为教师只有自身素质的不断提高，不断创新，加强学术研究，才能自信从容地引导学生以提高艺术鉴赏力。时代的发展带动观念的更新，语言的丰富，对传统的扬弃，使我们的教学活动赋予当代的一种精神，通过坚持，把学生推向艺术设计的前沿，使学生自由自主地走向极具发展潜力的设计新空间，使眼、脑、手综合能力得到综合提升，最后学生的课题体会又能帮助我不断反思课程的教学效果。

吴建中：色彩课程让我体会到了色彩的新的内涵，了解了不同时期的流派和绘画特征，增长了知识，扩大了知识储备量；在此基础上，学会了各种表现方式来表达自身的情和感，如何赋予色彩以生命的境界，回头看，一堆的作业颇有成就感，从具象到抽象一步一步地转变，知识也一步步的积累，清晰地看见了成长，收获了一筐丰硕的果实。**袁伟朝**：上学期，我们进行了素描的一系列课程。我们从具象走向了抽象，现在我们的色彩也已接近尾声，老师把色彩和素描的课程对应地向我们讲解,使我们很容易理解。比如色彩的自然色彩对应的是素描的具象写实，归纳色彩对应的是结构解析。到最后的象征色彩正好对应的联想创意。使我们对色彩的认识与素描结合起来。路老师给我们留的作业很多，量很大。我们几乎把周六日都会用上。说实话，我们确实有情绪，但我感觉只有这样我们才会学到有用的东西，现在每一天我都过得很充实。老师对我们的作业要求很严格，我们的作业是不可能蒙混过关的，虽然我们的作业很多，但每一张作业都是要达到最佳效果才会在老师那通过。这样我会在每一张作业中发现很多问题，并及时解决问题。**高欢欢**：那些最能打动我们内心的东西肯定是最符合个人气质的东西。作品是表现作者的审美趣味和表

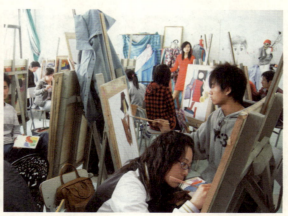

图 4-1 教学现场

图 4-2 教学现场

图 4-3 教学现场

达作者内心感情的载体。但作品图形结构的形式来源仍然来自于我们对客观世界的感受，是一个人对隐含在客观物象构成意味的提炼和抽象的结果，更让我惊奇的是激烈和异端具有更强的冲击力和启示性，但是有时做作业为了追求效果，作品会陷入各种造型要素间、无休止地冲突和混乱之中，最终完成的作品往往是各种造型元素的堆砌，缺乏必要的精神内涵和真正的视觉感染力，因此我们也常为此苦恼，看来这个课题的研究还有很大的空间值得我去深入学习并认真思考。**董晓晶**：我们在写生的过程中会发现，很多同学的画面比较杂乱、琐碎，如果我们从视觉上感受杂乱，就要审视自己是否思路不清，罗列堆砌。不要在一张画面上什么都想表现，或表现的手法、方式太多。这样各种因素在画面上互相干扰，自己的主要想法反倒不够清晰。所以，取舍的能力正是设计能力的体现。在限定中做文章，排除次要的东西。另外，杂乱琐碎的原因，还在于部分与部分之间缺乏一种内在与表面的相互联系。仅仅是部分与部分的生硬接合。画面的统一性表现在所有的设计因素存在着一个总体的一致性的东西，这些元素看起来紧密相连，它们之间的联系应当大于它们之间的差异。**吴越**：在这一阶段的学习中，老师为我们进行分阶段、分层次的课题安排，而这些色彩训练都以不同角度、不同性质、不同层面的观察为起点，力求在自然规律和形式美学规律的普遍认识中，让我们多方位地接近自然，多角度地思考造型和空间的课题，建立符合设计需要的思维方式和各种基本能力。固定视点的观察方法将直接影响我们对事物的全面认识和感受的深度，这种"顺理成章"的观视积习，会使我们的思路收到潜在的制约，从而阻碍了对新事物的了解以及创造意识的培育。改变固定视点的观视，使视觉物象的方式从一般性趋向特殊性，我们便能建立起新的视觉经验，摆脱"顺理成章"的观视方法，开拓了我们对新事物的追求以及创造新事物的可能性。**孟虹池**：通过这次色彩表现课的学习，让我对色彩有了更新、更深刻的了解，色彩不是看到什么样就画什么样，画好色彩是要用心去观察、用心去画的，同时加上自己的想象力，这样画出来的画就有了生命，就有了灵魂。而且我发现画画时心情的好坏与画出来的画有直接的联系。心情不好时画出来的画是灰灰的，不过这时的画我自我感觉还是蛮好的，比较喜欢灰灰的色调。在学习期间老师总会耐心的帮助我们选材，给我们看一些范画。这样会使我们对课题有进一步的认识。当然，有些东西还得去看看绘画大师的作品。使我们的知识和眼界开阔了。**王瑞明**：理性色彩作业，我选择的主题是大家经常提到的水资源。我在画面中运用天空和大地的物象，基本用了它们的原有色彩，稍带一点夸张。我将天空表现为一种好似带着水汽的云彩，地面则是干裂得出奇，上面突出一个饥渴的人的头像，他也是用大地的颜色表现的。整体色彩较为单一，给人一种乏味的感觉，我重点放在形式感的处理，这样可以很

快的吸引住人的眼球，也可以对画面的物象牢牢记住，然而正是这种单一色彩的乏味的感觉使人们产生厌恶的感觉，将人们的感情融入画面要表达的意义上，让人们对水会更加珍惜，不再浪费水资源，不再产生那种厌恶的感觉。我的这张作业的名字是渴望，一张脸附着在大地上等待着天上水的降临，期望着那一滴救命的水。这样的名字还可以让人们产生更加丰富的联想。**陈超**：现在课题结束了，我们解放了，但我们的心灵也因学过这些而得以解放，现在的我们知识面比以前更广，以前看到大师的一些画第一感觉就是乱画，我们通过这一阶段的学习，我们在看大师的作品虽不能作什么评价，但我们能从画里领悟到许多东西，这是以前所不能的，老师教我知道了许多知识、领悟到了许多道理，他让我的视野得以开阔、让我的思想得以解放，我从路老师那得到了许多、了解了许多、感受了许多……**丁晓琳**：课下细心翻阅研读梵高与毕加索的作品书籍，从中得到许多启发与借鉴。个人很喜欢梵高用很纯的颜色对画面作诠释。借鉴毕加索对物象形体的理解，将物象拆开重组。他有几张作品是由报纸或乐谱的拼贴与绘画结合的手法完成的，我便也学着他的样子在课下找了些英文报纸，并采用与色粉笔结合的手法完成了一张课下作业。觉得这种学习方法充满了乐趣。**梁雪**：当我第一眼看到模特的时候，他给我最深刻的印象是那很蓬松的大卷发，像一朵花，而花的形态中我觉得向日葵的形态很美，还有一种很阳光的味道，所以我赋予画面的整体是一朵向日葵画的感觉，模特身上的衣服是翻领的，翻开的领子活像衬托向日葵的葵花叶子，顺着这样的思路，我将自然搭在腿上的双手画成两只有细茎缠绕的根，我希望这幅画达到的效果是一种阳光并且积极向上的感觉。**许晶**：这段学习的过程让我对色彩不再那么模糊，在我的思路里，把造型的一些基础因素，如点、线、面、形体、结构运动、节奏等加以理性的把握与发挥，强调的不是机械的模仿，而是体验，注重的不是结果而是过程，是启发思维引导想象的有效方法，是构成眼、心、手三位一体的创造活动的关键过程，形式的改变让我们对视觉角度和技术手段有一个新的认识，伴随而来的创造性思维的产生。再次解除我们视觉思维上的束缚启动逆向思维，变换角度考虑问题，从而从原有的意义中解脱出来生成独具意义的新图形，改变常规物态的大小关系的定式，突破习惯的比例秩序，让我们从潜在的图形动机来寻求创造新事物、新形象的可能性。最后，把一个物体的特征移植到另一个物体的表面，把现实世界中不连贯的片段混合在一起，构成一个真实与超常的别有意味的全新形象和幻想空间，使我们在思维上突破常规形体的质的概念，让我们对常规世界的认识升华到全新的认识高度。**李亚杰**：色彩课已经结束，有些不舍，因为新鲜有趣，仿佛回到童年的涂鸦状态。现在回过头看看那些作品，有些小成就感之余，还夹杂着些许遗憾，其中某些作品还可以画得更好，某些画面形式感等方面表现得不够充分，我想这就是学习的进步吧。

通过一个多月的学习，总结出一些小心得：一"松"，二"动"，三"想"，就是在作业时要放松心态，要带着一颗愉快的心去画，由被动变主动，把那些所谓的规矩束缚扔掉，不要拘泥于前人经验和规律的框架里，把从前的思维定式一起抛开，开阔思路，用全新的心态去对待，多看些资料，汇合所学及所看，打开思路之门，画的时候多想，在不画的时候也要多想。**王红爽**：象

图 4-4　写生　杨阳

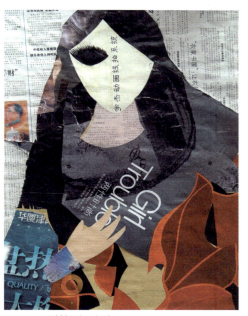

图 4-5 纸材拼贴 任春元

征色彩课题的这张作品和下一张是交叉完成的，刚画了草稿拿给老师看，老师说形式感不够强烈，接受了老师建议，我画了这张《自由》，画这张画时，我满脑子都在思考"形式感"，因为这时我已经意识到 设计作品最重要的就是画面的形式感，画面上这只鸟被关在一个装不下它的笼子里，试想一下一个人被放在一个盒子里是什么样的感觉，他的心情会是怎样的呢？动物是人类的朋友，爱护动物是我们永恒不变的主题。人类向往自由，动物也是。这一幅是在课下完成的，当时刚刚买回来橙子，把它放在桌子上了。突然，我发现他和台灯有相似之处，于是产生了灵感画了这组静物，切开的橙子画起来很有意思，因为他可以添加多种元素来刻画，灯光打在水果上又起到了分割画面的作用，画这张画的过程中，想强调形式感，但效果可能并不很好。**王颖：**在制作这个灯的时候是想把灯用自己的方式来表达出来。灯饰是表达主人个性的有效方法，追求新、奇、特的本性，目的使灯具的艺术形式发生另类的变化。怪诞不失真意，夸张不失含蓄，为灯具的发展提供了广阔的思维想象空间。我想制作的是一款时尚、带一点绘画的气息的灯。想表达的是简单又包含一些韵味。一些绘画性的添加足以表达。在硫酸纸上画一些花纹，分三组画。用不同颜色，再用玻璃纸把硫酸纸包裹起来。可以保护硫酸纸不会出现撕坏的情况发生，也可以起到美化的作用。再把硫酸纸和玻璃纸围成一种花的形状来配合灯的主题。总体看上去很简约。但细细品味，花的纹理很有趣味性，可以让你体会。再把它吊起来放置，可以为室内增添一些美感。适合摆放在优雅的房间里面，体现主人的品位。**邱博：**通过这次练习我更加深入地体会到材料与空间的组合关系，在制作过程中我运用了以前所学过的平面构成和立体构成知识，黑与白的对比使画面有更加强烈的视觉效果，再加上中间的红色使整个画面既统一又多变，通过以前的学习我对构成有了新的认识。空间组合与色彩的搭配有着密切的联系，二者是不可分割的，我们生活中到处都可以找到符号语言，天美伴随我们的生活，我们生活中处处是设计，设计给我们带来了方便快捷的生活，设计与人们的生活紧密地结合，从小产品到大的物件都离不开设计，同学们以他们不同的构思来创造丰富的作品，我想我们从中最大的收获就是如何去设计与制作。**赵羚萱：**当我把一些基本的材料经过构思、制作，最终变成成品的时候，我的心情是无比的喜悦。当初选这个专业的时候，我并不是非常喜欢，但现在，自从做了这个小产品之后，我对工业设计的兴趣越来越浓厚了。我觉得当我通过自己的努力去完成它的时候，自己的内心是多么的充实。在制作的同时，我也看到了自己本身所存在的不足之处。在设计方面，要学习的东西很多，在以后，我还要多动脑、多动手，通过自己的认真与努力好好地在设计的道路上走下去。**李梵：**此设计作品以简单的几何形体为主要元素拼构而成，其设计理念是由现代建筑得到的启发。以《悠悠古堡》为题，作品中大小不同的两个塔垒象征古堡，古堡以悠悠为意境，在几何形体上粘贴各种有机形态，给人以放松悠闲感，仿佛置身于乐园——古堡乐园中，使现代人在繁忙紧张的工作和学习之外得到身心的休息。**鲍文芳：**我们从素材的收集、题材的选择、对选题的分析和初步的构思、设计方案的提出与确定、画草图、买材

料、制作模型和材料的加工成型，到最后的设计说明，我们经历了一个作品完成的全部过程。这个过程不仅能够使我们所学过的专业知识得到运用，还结合了各自专业的方向，在制作过程中，我们学会了与老师、同学交流自己的思想与创意，吸取他人的有利意见来丰富完善自己的构想，同学们在相互帮助下共同完成制作过程，在此过程中树立起共同合作的思想和集体意识。**张芳芳：**老师很早就给我们布置了构思任务，第一周设计草图，寻找材料，在心中构思作品的整体效果，经过一次又一次的修改，终于选定了最终方案，开始忙碌起来，到市场上选购材料，开始制作，遇到种种困难，一次又一次的修改，才体会到设计的不易。作为一名小设计师，充分的体会到了其中的艰辛与快乐。经过两周的努力，整个设计也总体上成形了，心里有说不出的愉快。第三周，在老师的教导下，进一步改进，终于完成了我的"月光之城"。通过这个课题的学习，给我们大一的学习画上了圆满的句号，为进入大二打下了坚实的基础。

我是这样教设计的色彩。由自然色彩过渡到设计色彩，这其中需要架起一座桥梁，面对自然的大千世界，使学生掌握正确的学习方法，打下严实的基础，培养出具有创造性思维意识，这桥梁的作用正是所承担的教学任务。在写生这个平台，在感觉的基础上通过对自然物象的感悟，体现出创造的形式意味，由过去传统的技能训练，转变成现在的体验性综合性训练，这其中需要经历艺术的体验过程。当代基础造型的概念已不是过去从单一固定审美标准去制作艺术，而是由单一认知向知识综合能力发展。要通过训练掌握造型原理及各种训练有素的知识，和对创造个人方式的深刻反思，寻找到自己艺术设计的根基。这才是我们学习的目的。具象的，意象的，抽象的，表现的，材料的，几种表现形式语言的综合体验，从中发现寻找更具个人感悟的表现手段，发挥个性追求，完成艺术设计，多角度思维，多视野观察，多元素表现。怎样想决定怎样看，怎样看决定如何去表现。即眼，脑，手，三种能力的综合训练。基础造型训练作为艺术与设计的基础，作为传统性的学科，有其相当地系统完整性与可比性，但仅仅满足于再现客观自然形态是远远不够的。意识的转变，观念的更新，

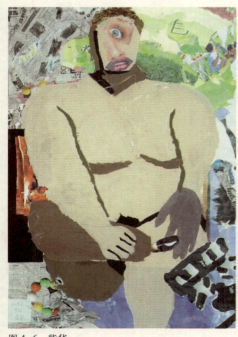

图 4-6 柴华

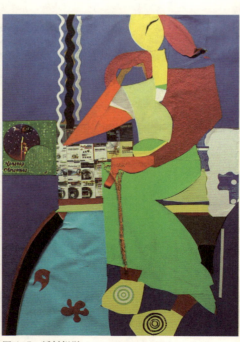

图 4-7 纸材拼贴

图 4-8 主观 苏健

视野的拓宽，当你重新睁开眼睛，翻转视角，去感受新鲜的客观世界，一切都变得富于激情。由再现客观对象到表现客观对象，从具象发展到抽象，充当着载体与手段，最直接、最便捷地与大自然零距离地进行互动交流，通过自然得到反馈，充当艺术与设计的今日先锋。从当代文化体系的大背景出发，寻求教学的综合性、素质性、结构性，进而探求对于形态创造的新空间，在直觉的基础上，通过对自然形态的感悟，体验出创造的形式意味，从而发展到个性化的表现轨迹。

过去在艺术与设计院校人们对基础课持有一种偏见，认为是可有可无的课程，任何专业教师都可以教的课程，对于基础课缺乏应有的重视和关注，片面的理解仅仅是艺术创作的需要，而忽略对于艺术与设计专业所起的基础重要作用，这就是对于造型的探索和创造。传统的造型基础课由于延续如实再现的授课模式，以至于产生一种误解，使学生对基础课产生质疑，认为对设计专业有多少实际用途，有多少必要联系，这直接影响学生对学习的热情和钻研的态度，毫无状态的面对客观形态进行写生研究，以表现自然对象为主要内容，并在此范围中研究各种相关技法，对创造主观形态，超越再现自然形态，表现主体精神，都相对缺乏贡献，对于观念、思想上的主动革命更缺乏大胆的反叛。从设计专业的角度分析，过去虽说在教学中对此有所关注和探讨，但相当长的一段时间内，明确这种观念和教学思想却滞留在一个模糊的范畴里，对于学生只是表面提出转变意识理念，创造个人风格，甚至只是表现内容上的置换，并没有从学生的思维模式，观察方法，引导学生，对于如何转变，怎样创造却没有坚定的、具体可行的教学计划和方向，带来的结果是使技能训练与艺术设计脱节，或虽表面上形式变化，但没有从根本上体现艺术设计的桥梁作用。

要而言之，在教学的课题转换过程中，包括如节奏与韵律，运动与时间，张力与简化，秩序与反复，变化与统一，对比与调和，黑白与明暗，比例与空间，视知觉与错觉，点、线、面几何形抽象元素，从具象到抽象，从客观到主观，从概念到形象，从物质到精神，从立体到平面，从间接到直接，从形式到内容，所运用的形式规律构成法则渗透每个课题。

图4-9 理性

图4-10 写生 王嘉杰

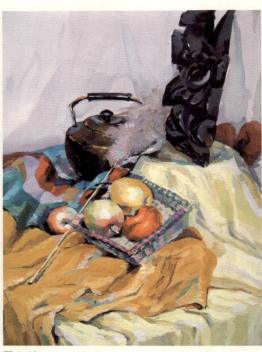

图 4-11 归纳 李芽　　　　图 4-12　　　　图 4-13 李维淑

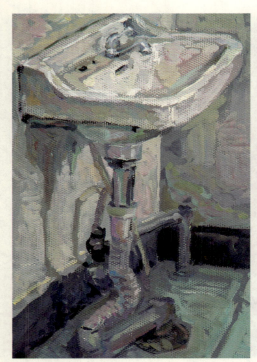

图 4-14 宋鹏　　　　图 4-15 邵伟　　　　图 4-16 赵磊

图 4-17

图 4-18

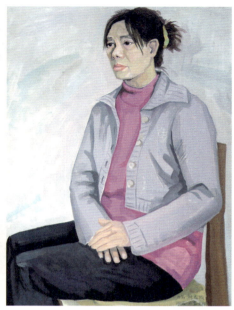
图 4-19　刘彦欣

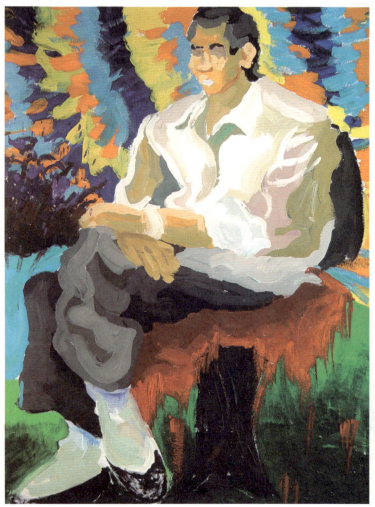
图 4-20　深雪

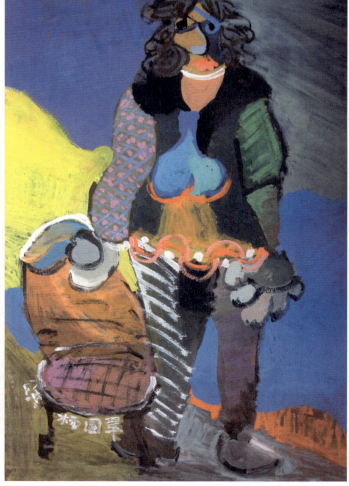
图 4-21　杨国翠

图4-22　李伟

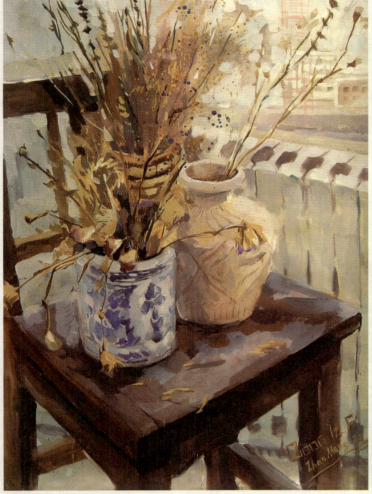

图4-23　写生

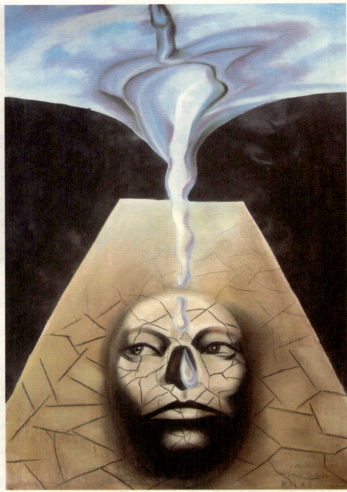

图4-24　象征　王瑞明

图4-25　写生　贾芳

基础造型教学·色彩 | 103

图4-26 归纳 付龙龙

图4-27 归纳

图4-28 主观 李梵

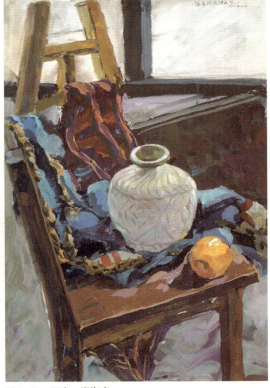

图4-29 写生 崔海青

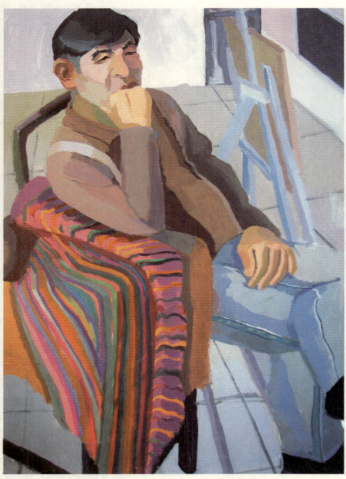

图 4-30 归纳 唐琳

图 4-31 理性 黄松

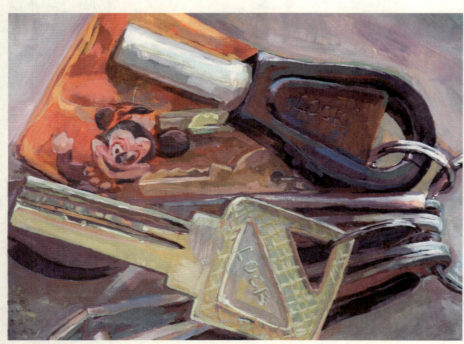

图 4-32 写生 刘林鹏

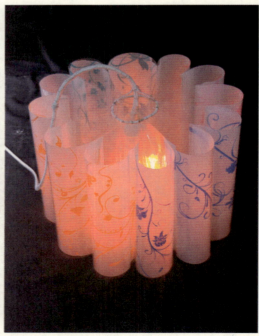

图 4-33 设计与材料 王颖

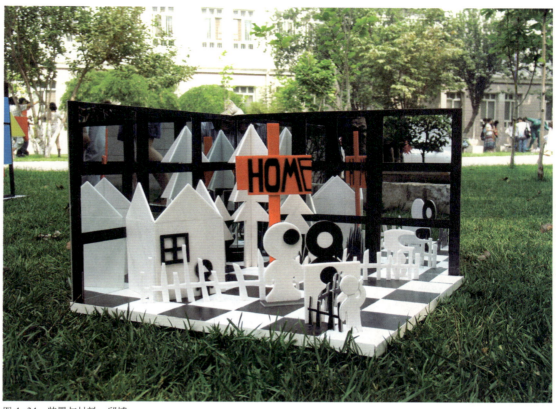

图 4-34 装置与材料 邱博

图 4-35 理性 冯寒

图 4-36 象征

图 4-37 综合 于宜农

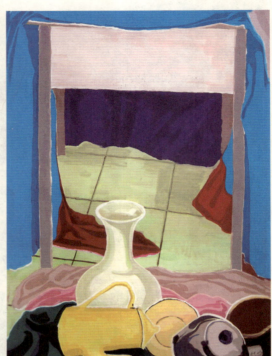

图 4-38 归纳 吴建中

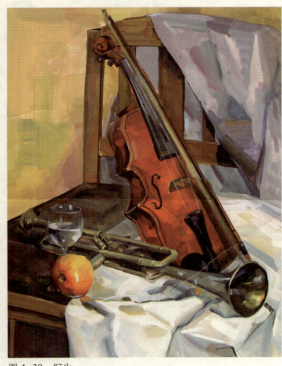

图 4-39 写生

图 4-40 刘鹏

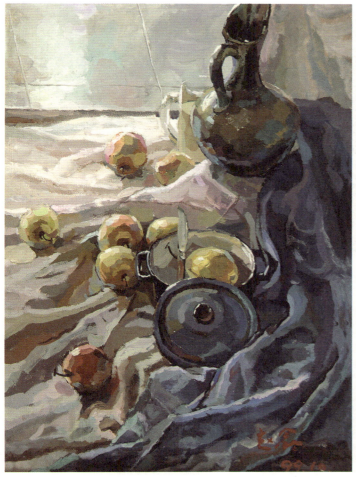

图 4-41　赵鑫

图 4-42　赵磊

图 4-43　陈帅　李蕊　孙洪佳　杨国翠　张关阳

图 4-44　象征　李函静

图 4-45 象征 李美铃

图 4-46 归纳 李美铃

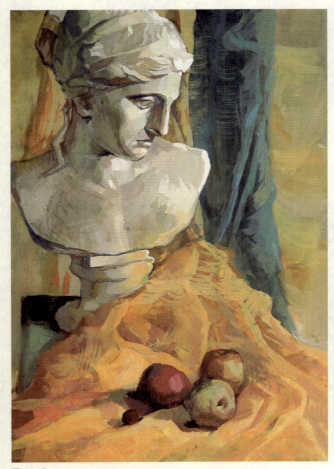
图 4-47

图 4-48 刘佳

图 4-49　任雪琪

图 4-50

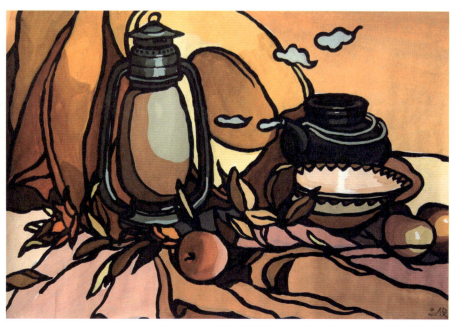

图 4-51

图 4-52　《文明的痕迹—老子·孔子》　路家明　油画
2009 年

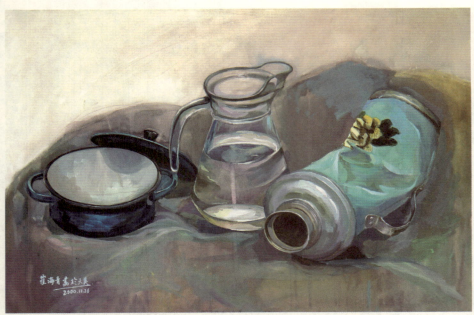

图 4-53　崔海青

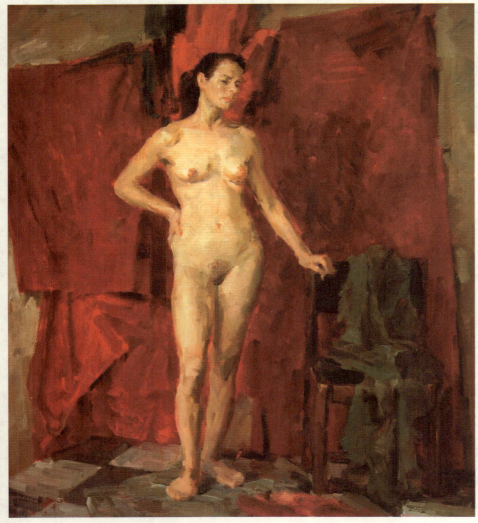

图 4-54　油画　女人体　路家明　2005 年

结束语

　　当图式显现不再是具象的现实，我们才能看到纯粹的造型，从而追问赤裸裸的内在本质，具象、意象、抽象总是相互依存、相互转化、相互渗透，无论是精神上还是形式上。当杜尚把小便池当作一件艺术品进行展览，呈现给观众，致使得基础造型得到超越与升华，赋予新的思想和观念，并进入深层本质进行转换。它告诫人们不要画地为牢，更加解放自我，为色彩与设计转换的造型训练提供新的、更为丰富而多元的发展方向。

　　通过基础造型的课题教学实践，学生从再现对象逐步过渡到超越具体对象表现理念世界的更高层次，使基础素质有了一个更为宽广的层面。当学生们上课时画的第一张写生作业，与现在的作业相对照，我惊喜地发现，他们在茁壮的成长着；在学生身上，我看到了无限的创造力，这是我们教师最大的欣慰。这套书是我多年来教学体验和实践的一个总结，其内容"设计艺术学科基础造型研究与实践教学"获天津市高等学校人文社会科学研究项目的课题立项。当书稿全部完成的时候我感到如释重负，多年来我为此的确付出了很多努力，能以此书的形式使这段平凡而有意义的经历告一段落，是责任和乐趣使我坚持把它完成。衷心的感谢学院相关领导的大力支持，感谢给予我帮助的老师和朋友们，感谢我可爱的学生们，感谢李双同学对书中图片资料的整理以及前期版式设计所作出的一系列工作，感谢李晓陶编辑为本书出版所付出的努力。

<div style="text-align:right">

路家明

2010 年 6 月于天津美术学院

</div>

参考文献：《素描与设计的转换》路家明著　上海书店出版社　2005 年出版

作者简历

路家明 1963年9月生于中国天津市，1982年毕业于天津美术学校，1988年毕业于天津美术学院，获学士学位，并留校任教，1997年毕业于中央美术学院油画系第九届油画创作研修班，2005年教育部公派留学俄罗斯列宾美术学院，现为天津美术学院副教授，中国美术家协会会员。